木馬藝術 23

雙料冠軍

微縮模型

的/創作小世界

Hank 的感人回憶、
有趣發想，以及驚人技巧

木馬文化

Hank Cheng　鄭 鴻展　著

目次

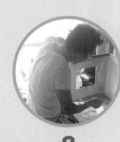

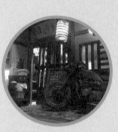

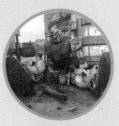

用作品留住歲月的痕跡

日本場景王　山田卓司

我第一次看到 Hank Cheng（鄭鴻展）的作品，是他參賽「第五屆濱松微縮大賽」得到雙料冠軍的「謝謝你的照顧」。

這件作品最引起我注意的，是他精密的手工技藝、恰到好處的配件，以及廚房的細節，都讓我印象非常深刻。

Hank 製作那棟建物以及那些配件時，都不是以全新的樣貌呈現，而是充滿使用已久的歲月痕跡，表達手法完美。Hank 曾留學日本，了解日本在地的居家質感和文化，但他能以如此自然的方式表現出來，對我們日本人來說，還是令人感到驚訝萬分。

當時評選委員對這件作品有一些製作上的建議，然而因為作品完美呈現出日本料理店的氛圍，

以及令人折服的質感，大家都無異議一致通過，頒給這件作品總冠軍的殊榮。

有一次我問Hank，他是使用哪一種塗裝顏料和材料，他的回答讓我很驚訝，原來都是一般人可以買到且極為常見的材料，例如迴紋針、藥膏布的塑膠膜，甚至是泡麵的錫箔杯蓋。

這次比賽之後，無論是科幻風格或是真實世界的題材，Hank都以他獨特的舊化手法和驚人的細節，在短時間內創作出讓人讚嘆不已的作品。

在這本書中，很高興看到Hank無私分享了自己的創作手法，也很感動看到每一件作品背後感人的故事。讓我們繼續期待他以驚人的創作力量，完成更多吸引我們目光的優秀作品。

作者自序

常有人問我，創作微縮作品很費神又耗時，為什麼我還那麼喜歡呢？其實我最初的動機，是擬真的作品會「欺騙視覺」，讓我有一種莫名的成就感。然而，之後我的創作除了表現真實感外，也希望能讓觀看的人駐足，引發他們的記憶或是思考。

在我只有四歲念幼稚園中班時，就已經懂得一些描繪物體的基本概念和技巧，例如，透過很薄的紙，或是直接在玻璃窗上，臨摹描繪出機器人的英姿，把畫出來的作品帶到學校給同學看時，大家都稱讚我畫得好啊。結果，他們竟然想看我「實況轉播」，也就是直接在教室畫給他們看，為了面子，我只好在家裡不看圖地練習，憑空畫出機器人來，成果也很不錯。原來，臨摹再加上自我練習，是一條學習畫圖的捷徑。

6

小學五年級時，有一段時間我迷上了畫鈔票，各種面額我都畫過。還記得有一次，我故意把一張畫好的紫色新台幣五十元鈔票放在廁所裡，看看家人會有什麼反應。那天二哥的朋友恰巧來家裡玩，上廁所時發現了這張鈔票，大聲問我二哥：「誰的錢沒有拿走啊？」那種成功騙到人莫名的得意感，我到現在還意猶未盡。然而，有一次上課時，我畫的一百元鈔票被老師發現，老師嚴厲告誡我，這是違法的行為，從此我就不畫鈔票了。或許，那算是我第一次接觸所謂的寫實主義吧！

在復興商工時，因為同學中懂得畫畫的人太多，加上青春期開始，我並沒有很認真學習繪畫。

畢業後很多同學都去當兵，或是繼續念書，而我因天生左眼弱視，不必當兵，因此在二十歲時，我選擇了去日本留學。人在國外，意識到不能丟台灣人的臉，我才又開始認真地學習繪畫。畢業的作品得到了「校長賞」獎項，總算沒有枉費父母對我的期許。

回台灣後的二十一年裡，我一直忙碌地工作，就算六日也沒停過。直到兩年前被日本場景師荒木智先生的一張照片所「騙」之後，意外開啟了我這趟微縮創作之旅。

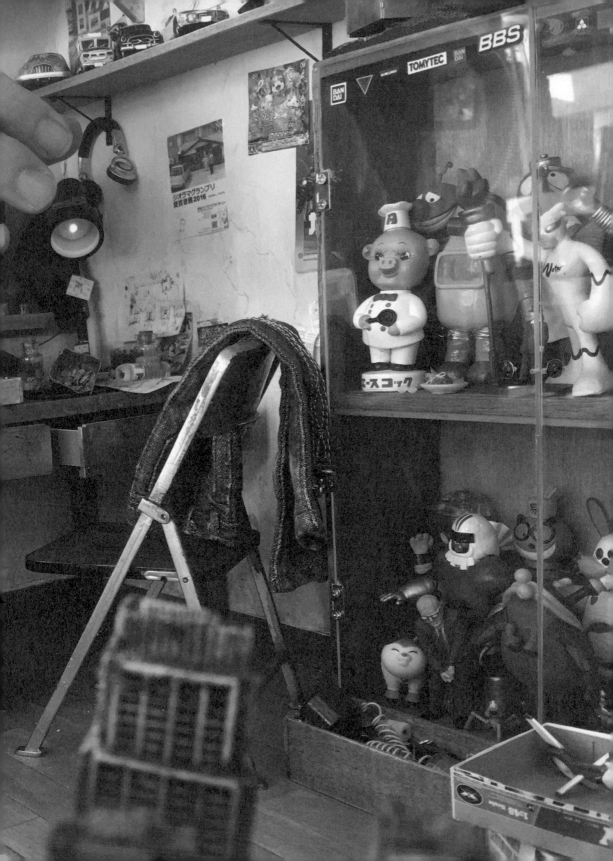

第一章
讓人感到淒涼的
「宅男的房間」

台日宅男印象

如果要定義台灣最早的宅男的話，我想自己應該稱得上是一位。自小學二三年級開始，我就常流連在玩具店或書局裡的玩具區，盯著為數眾多的日本進口機器人模型，久久不能自拔。我把零用錢和新年紅包大多都花在這些模型上。當同年紀的孩子只知道「無敵鐵金剛」「大魔神」時，我已對「六神合體」「百獸王」「大王者」「恐巴拉特V」等等機器人模型如數家珍，堪稱是同學間的「機器人小博士」。

那個年代也進口了很多超合金系列的玩具。然而動輒上千元的極品玩具，不是我們這種一個月才三百元零用錢的孩子買得起的。模型的價格相對便宜，加上組裝後還能玩塗裝，也是另一種附加的樂趣。從那時起，我也開始閱讀大量的日本漫畫和圖鑑，加上自己喜歡畫畫，常常可以因此一個人搞到天亮才睡覺。這段迷戀機器人的時光一直持續到國中。上了復興商工後，因為課業多加上好動愛玩，也就漸漸少做模型了，零用錢都花費在衣服和遊樂上。

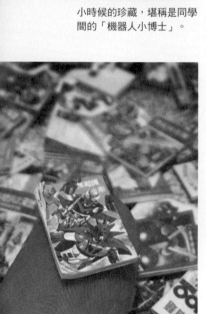

小時候的珍藏，堪稱是同學間的「機器人小博士」。

我手指頭上這本「無敵鐵金剛挑戰白鬼帝國」，是我小學二年級在旗津渡船前書店買的，至今還是我最喜歡的一本圖鑑。

一九九〇年代初期，我在日本念書時初次了解「オタク」宅文化，這個名詞大約在那個時候才出現的。故事從一位令我印象深刻的大叔級宅男開始。

每次打工下班，我都會到上坂照子媽媽桑的日式酒吧喝兩杯。如果旁邊坐著我不認識的客人，媽媽桑總會很親切地向這些客人介紹我的背景，其內容不外乎我是從台灣來學美術的留學生、興趣是模型和漫畫等等。有一天，店裡來了一位年紀約莫五十多歲的中年大叔，和他聊天甚歡之後，這位大叔約了我去他家住一晚並參觀他的收藏，媽媽桑使了一個眼色，要我放心地去。坐了一個多小時的電車，再走上一段二十分鐘的荒涼路程，終於到了這位大叔的家。映入眼簾的景象，讓我終身難忘。

房子不大，一房一廳的格局，然而在微弱的燈光下，除了一條可以走動的通道外，到處塞滿了CD、玩具模型、同人誌漫畫、錄影帶，就連廁所也塞滿了玩具，馬桶的污垢像是三十年來都沒有人刷過，有點令人作嘔。我就在玩具堆裡，邊喝著啤酒邊聽大叔介紹他的收藏。當晚我只能睡在那條走道上，腦袋一片空

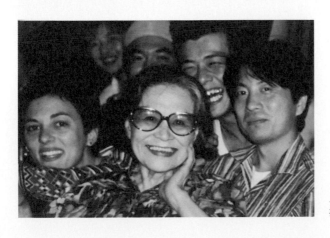

上坂照子媽媽桑，
拍攝於她的酒吧內。

白。在這之後，我再也沒見到這位大叔了，每當我想起他時，總會有種說不出的淒涼感。

十項全能的工人

二〇一三年五月，我「撿」到了一盒完整的超合金機器人「鬥將—戴摩斯」，不知道是哪位不識貨的長輩，竟然把這種神級寶物丟在外面。這件寶物我帶回家後，如同對待神明般地擦拭並供奉著。因為它的出現，我內心的那個阿宅也再次漸漸釋放了出來。睽違了二十年後，我在日本拍賣網站把小時候喜歡的模型，一件一件買回來製作。邊看電視邊塗裝，再來一杯小酒，下班後的這種小樂趣，已經很能滿足我這個大叔的心靈了。

在蒐集模型的過程中，轉蛋以及一些好友送的小玩具越來越多，已經塞滿我家的櫃子。這些小玩具，一件一件把玩的話，固然討喜，但櫃子內塞滿了一堆的時候，就顯得擁亂不堪。於是我萌生了製作縮小版玩具櫃的念頭，且在二〇一六年五月完成。

在設定比例的時候，我希望這些三至四公分左右的縮小版玩具模型可以呈現出真實中十二吋的效果，所以我把比例設定成1:6。而懷念的老玩具必然要搭配早期的木作玻璃櫃，才會更有味道，於是我做了三個不同款的櫃子。使用不同厚度的飛機木來做櫃身，1mm的透明壓克力當作玻璃。櫃子完成後，再把一些沒有使用的水貼和一般的貼紙貼在壓克力上，呈現出這位宅男對品牌的注重和了解。

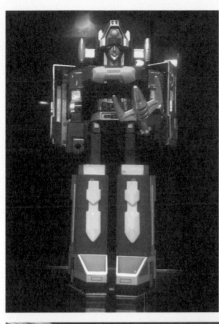

撿到的神級寶物超合金機器人
「鬥將—戴摩斯」。

木櫃玻璃上的貼紙呈現出這位
宅男對細節的執著。

第一章／讓人感到淒涼的「宅男的房間」

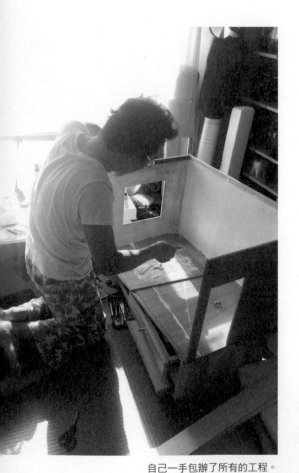

自己一手包辦了所有的工程。

完成這幾個小櫃子後的半年間，家裡的小玩具還是陸續增加中，我必須思考新的收納方式，不然就乾脆玩一個大的好了。我模擬阿宅的心態，想像自己的內心世界如何具體地呈現在房間裡，二〇一七年一月一日，我開始製作這個1:6的大房間。

房間的大小、寬度、深度、高度設定在90cm×50cm×50cm，要架構起來可不是一件容易的事。好在我這八年的室內設計工作中，常在工地進出，也從師傅那裡學到了不少實務經驗。因為場景太大，必須以實際的木作工法來做，地板和牆面結構才會穩固。接著做了天花板、木門、鋁窗、外牆泥作、批土刷漆、木地板鋪設、踢腳板收邊等等，細節都不可以馬虎。我就像是一個十項全能的師傅，一手包辦了所有的工程。

創造宅男環境

整個空間建構完成後，內心充滿了喜悅，接下來我要做的，就像阿宅擁有了一間自己的房間後，會花很多時間和心思去布置他未來的玩具屋一樣，總是拿著紙筆在A4白紙上認真畫下所有可能的布局。此刻的我也是如此。

每當我在設計一個場景時，就會想像自己縮小進入其中，此時我會想要表達和呈現什麼呢？可以讓人從場景中看到什麼故事呢？一開始，我想放一張床鋪和衣櫃，但這樣的擺設除了玩具空間會不夠用以外，也很像學生的房間，且少了房間內該有的歲月感。最後，我乾脆把自己放到場景裡面去：我就是房間的主人。裡面所有的玩具、放了N年還沒動工的模型、喝了一半的飲料、牆上的海報、書籍、CD……我一件一件地拷貝進來，男人的祕密基地越來越豐富了。

既然是阿宅的房間，我還需要一些有趣又貼近真實生活的物件，例如紙箱。上網買玩具或模型時，貨物一送到，我總會用很興奮的心情開箱，紙箱就隨地亂丟一堆。有一些模型做一做後覺得不好玩，又想換別的模型做時，我就會把舊的放入盒裡，堆在一旁，這個場景我也把它呈現出來。

工作桌上面的物件可以呈現出主人的興趣，當然就是做微縮作品了。因此我做一個1:150的房子，放在1:6的桌上時，就像阿宅在做1:25的微縮，這是有趣的「房中房」概念。在現實生活中，我的微縮上色技法向來都是純手塗，沒有使用噴槍，一來是懶得清潔噴頭，再來就是怕房裡會有太多粉塵，所以一直都沒有使用。但在微縮作品中，為了表現出阿宅的專業度，我還是把噴槍、馬達、排

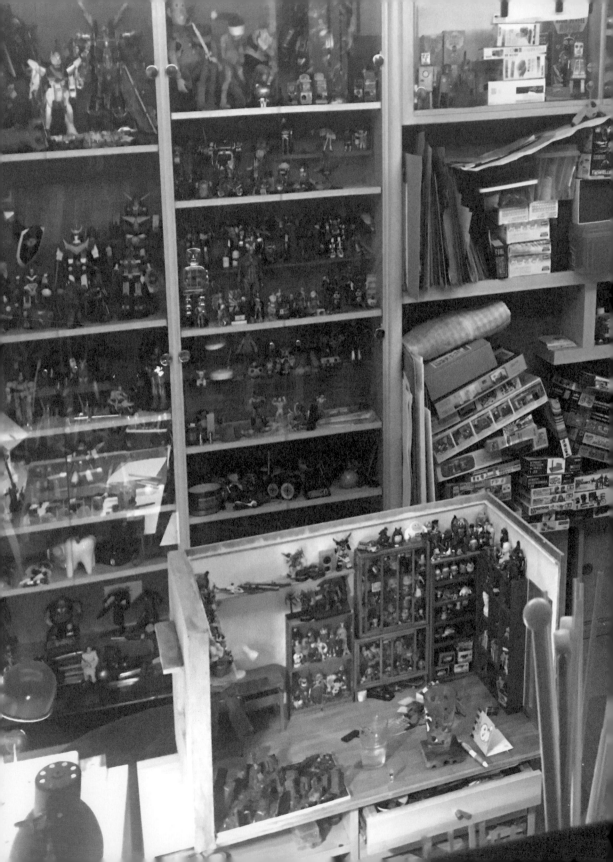

風設備也加了進來，這些是現實生活中我所沒有的工具。

我常希望自己的作品不要太嚴肅，貼在臉書分享時，可以有一些「梗」讓大家笑一笑。最後，房子裡面什麼都有了，但好像還缺了什麼，後來我想到一個最大的梗，那就是放一台會動的電視！

製作的快樂與瓶頸

我個人認為，製作微縮場景的樂趣在於思考的過程和完成後的快樂。有些小物件如果有賣現成品的話，大可直接買來改造或直接使用，未必每個物件都要自己DIY。例如在大創百貨可以買到三十九元的桌面檯燈。上網搜尋「十二吋人形」，相關的公仔和配件都會出現，就可以從中看看哪些是可

迷你世界的阿宅正在製做另一個更迷你的世界。　　　▶ 阿宅房間的迷你版。

以運用的，例如衣服、手錶、維修工具等等。這些現成品都可以拿來再做修改、塗裝，有助作品早日完成。而那些一定要自己動手做的物件，如壓縮機、噴筆、模型筆，我都會畫出草圖，思考如何製作。

有些問題可能是馬上就有答案，有些是三天後突然有了靈感，有些零件則是從我的回收盒裡找到合適的來套用。例如壓縮機，我是利用兩個很小的瓶罐切開後做主體，再用PVC板切型做出上方圓形空壓缸和下方機座；牙膏管的頭切下後，可以做成和空壓缸連結的連接管，濾水器玻璃則是用3V的小燈泡做出來。大創的檯燈因為高度不夠，我把飯店常見的圓柄刮鬍刀手把截了一段來加長，把不要的打火機裡的彈簧取出來做支架彈簧結構，再加上幾條細黑線當作電線，

18

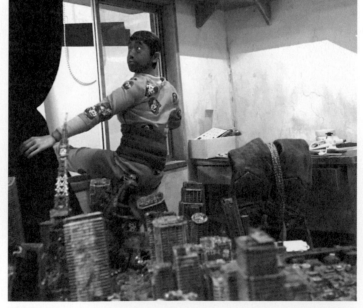

現成的人形公仔。

就可以做出完全一樣的效果。

　　當然，在做小物件的時候有時也會遇到瓶頸，例如塗裝筆模型。模型筆桿因為款式很多，可以用拜拜的香燒剩的紅色圓木棒來做，也可以用二至三毫米的圓銅管和木棒來做。筆頭則是用餅乾夾把毛筆的毛夾成長條形，再剪下來用。最後，最麻煩的地方就是筆頭和筆桿相連接的銅片。一開始我是用真的銅片來做，但因為太硬而包不起來，只好放棄。第二天在準備早餐時，無意間發現理用的錫箔紙就可以解決這個問題，除了銀色外觀很像外，又很容易包捆，因此隔天的上午很輕鬆就完成了這一堆模型筆。

　　當整個房間充滿各種男人玩具味的同時，還欠缺了一個「生活中的味道」。試想，再怎麼宅的男生，偶爾還是要出來逛街

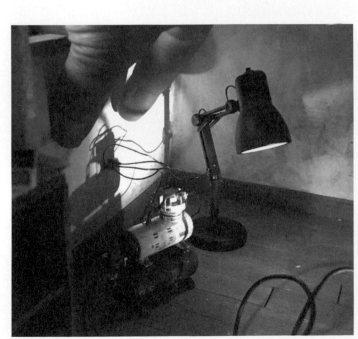

改造後的檯燈。

製作模型筆的草圖。

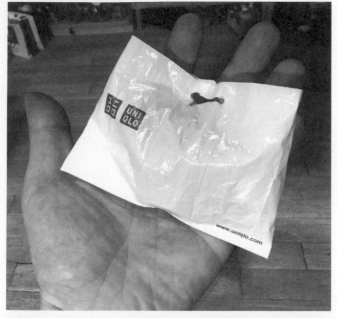

讓人信以為真的得意作品。

買東西的，所以我就做了一個很大眾化的品牌Uniqlo的手提袋來點綴。這個手提袋還曾經「騙」過人。袋子完成後我就拍了張照片，傳給友人看，說因我買錯了尺寸，想請友人協助我明天拿去店裡換貨。結果熱心的友人回覆說，換貨需要發票，請我記得一起拿給她。完美騙到友人後，我內心的得意感再度升起。

作品在一個多月後的二月十日完工，但因為冬日天候不佳、光線不足的原因，一直無法拍攝完工照。直到二月十四日下午三時放晴，我立馬就衝回家拍照。自然光可以呈現出最真實的氛圍。這件作品和真實的房間是一樣的，四面都有牆，從門外或是窗外往內拍，都可以拍出很真實的質感。我就像個導演一樣，慢慢地拍攝各種角度，也拍了幾段影片玩弄一些景深，試圖帶出房間裡電視機播放時的聲音效果。

下午五點，照慣例我把新作品的照片貼到臉書和大家分享，就去料理晚餐了。約莫一個小時後回去看時，發生了我用臉書九年以來最奇特的現象：要加我好友的人如同雪片紛飛般地一直湧

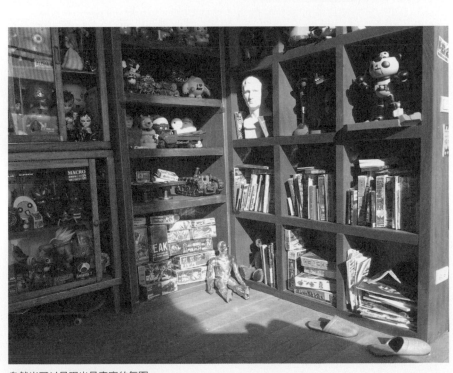

自然光可以呈現出最真實的氛圍。

入。這件作品真的有那麼特別嗎？短短兩三天，這則貼文的分享次數更是破萬，我的留言板就像菜市場一樣，或者應該說像聯合國一樣，什麼語言都有。

我盡可能回覆大家的留言，也開始思考著接下來要做出什麼樣的作品呢？接下來的十天，各國的網路媒體都在報導這件新作品，都以藝術的角度來評論它，突然間，我也變成了藝術家！太多雙眼睛盯著我的臉書看，不能讓大家失望，也期許大家都會喜歡我的下一件作品。

塗裝筆製作施工分解圖

1) 把毛筆的毛用餅乾夾具夾成長條形，並在尾端處上白膠。

2) 白膠乾掉後的狀態。

5) 如果要作成平圖筆，在錫箔紙的
　　一端壓平後，再將筆毛修剪平整
　　即可。

3) 筆毛再拆開成數捆。

6) 完成後的狀態。

4) 筆桿可以使用拜拜的香剩下的紅
　　色圓木棒、圓銅管或圓木棒。
　　筆毛和筆桿放在料理用的錫箔紙
　　上，用瞬間膠黏貼後包起來。

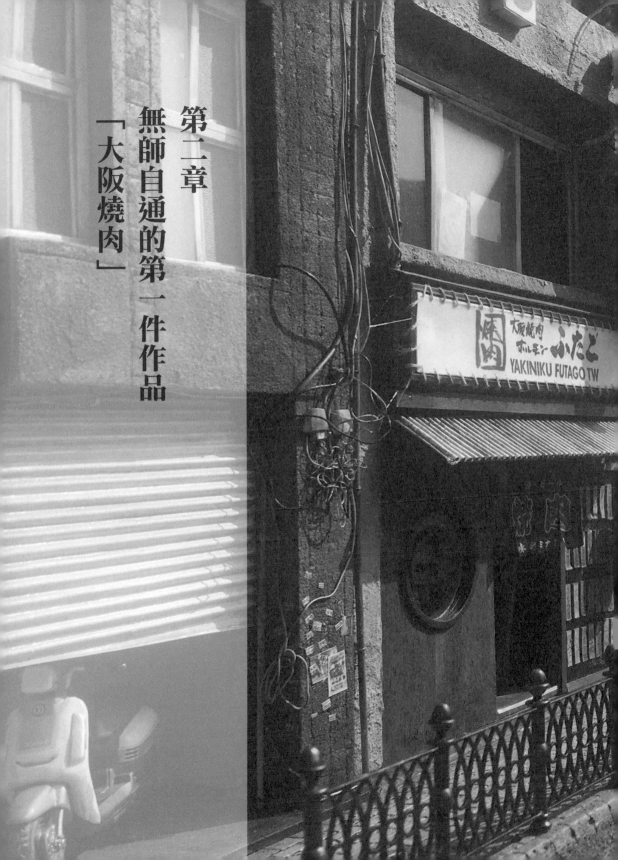

第二章
無師自通的第一件作品
「大阪燒肉」

微縮的基本材料

想學微縮製作，會很難嗎？其實沒有想像中那麼難。我曾經開課教了一班學生，發現大家都可以完成自己的小房子，只是精細程度不同而已。常常有人問我，微縮可以自學入門嗎？材料如何取得呢？我剛開始嘗試製作微縮時，也問過一樣的問題。當時我以為台灣或亞太地區會有相關的教材可供參考，但很遺憾的是，這類書非常地少，有些是翻自國外的教材，但材料名稱和工法經過翻譯後，不是那麼好理解。雖然當時有一些袖珍食物和軍事模型的教材，但多不是我想學習的重點，反而是建築物製作的教材幾乎找不到。

我也參考過一些相關的 YouTube 影片，但因為聽不懂英文，材料又太過複雜，所以多是快轉帶過。即使如此，看看這一類影片還是可以見識到「微縮的各種可能性」以及精緻的程度。

在找不到太多相關入門書籍和網路資訊的情況下，只好把當時捕捉到的資訊整理一遍，決定以自己的方法來呈現。

我的第一件微縮作品就是以這家位於新竹勝利路的「大阪燒肉双子」為原型。

於是我開始規畫我的第一件作品。與其一直揣測該怎麼下手，還不如實際動手吧！遇到問題再來克服吧！

那麼，我要做什麼場景好呢？怎樣的場景不至於太難又比較好表現呢？因為從事室內設計的關係，於是我以曾經接過案子的、位於新竹勝利路的「大阪燒肉双子」為原型。這家燒肉店左右兩側是不同氛圍的店面，外牆可以表現不同材質，也是一大挑戰。

在有限的工具和材料下，看看我有什麼可以用的：

一、三種主要結構材料，即風扣板（又稱豪卡板）、巴爾沙木（又稱飛機木）、ABS板（又稱塑膠板）和黏土。

二、二種顏料，田宮模型漆和美術社可以買到的壓克力顏料。

三、一般五金行可以買到的黑色平光噴漆和石頭漆。

至今，我創作模型用的基本材料也是如此。

比例的概念

這兩年來，我接觸的袖珍和比例模型玩家越來越多，也漸漸發現他們欠缺了比例的觀念，以致於做出來的場景都怪怪的。作品裡的每個物件都很細緻，但擺放在一起時，就會發現比例都錯了。

比例的概念在房子、門、桌子和椅子的高度上，尤其重要，只要拿一台依比例生產出來的玩具車子或人物，擺在作品旁，馬上就能察覺出比例有沒有問題。通常我依比例把建築物畫完後，也會放台玩具車子或人物，拍下照片一看，就能看出比例是否正確了。

要把比例算對，首先就必須準備一台計算機，隨時把你想做的物件，縮放到正確的比例裡。樓層的高度、樑的長度、大門或桌子的高度……為了做到最精準的尺寸，都必須一一地換算。舉例來說，我要搭建一棟 1:24 的房子，實際的樓層高度是 3.3m。330÷24=13.75，縮小後的樓層高度就是13.7cm 左右。如果你會用電腦軟體繪圖後縮小的話，製作上會快很多，如果不會軟體的話，那就在方格紙上畫出縮小後的比例，再依圖製作。

另外，在計算 ABS 板和紙張厚度時，「游標卡尺」也很重要。我在做汽車模型時，因為塑料的車窗玻璃和車牌都太厚。我就會用游標卡尺測量實物的厚度，再計算縮小後的尺寸。5mm 厚的玻璃和 2mm 厚的車牌，計算出來後，顯然厚度在 0.5mm 以下的材料才符合比例的要求。曾經有人想把車牌上面的號碼也另外縮小製作，我笑著跟他說，1:24 的車牌縮小後，字體的厚度只有0.08mm，在視覺上幾乎是平面了，沒必要玩得這麼火，應該在重要的細節上費功夫才是。

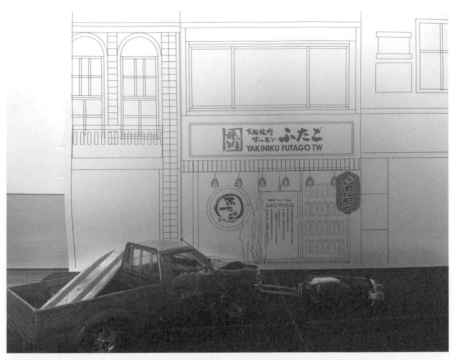

以依特定比例縮小的玩具汽車融入場景，確認房子、門、桌椅的縮小比例皆為正確。

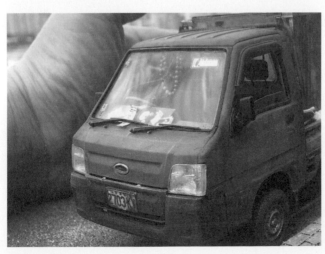

在1:24的車牌上，字體的厚度只有0.08mm，在視覺上幾乎是平面了。

自製冷氣室外機

我蒐集小物件有幾種方式。生活中可以取得的任何小零件，或不要的小物，甚至是做壞的模型，都會被我拆解開來備用。搜尋網拍上一些和「模型場景、情景、情境」相關的模型套件或蝕刻片，買來備用也是很重要的。每次去日本旅遊的時候，我一定會造訪當地的百元商店，除了可以買到一些奇特的小東西外，也有很多不錯的工具可以買來使用。

例如女生指甲彩繪用的小物、木工水性漆，都是我必買的東西。這些備用的東西都會分類存放在幾個小廢棄物的收納盒內，隨時可以派上用場。

燒肉店這棟建築完成後，接下來要製作的就是一些小物件了。用紅色的圖釘加上迴紋針，就可以做出店內的圓凳（候客椅）。桌上的燒烤盤是用1:35的軍事模型水溝蓋改造而成的。完成這兩樣東西後，我第一次感受到手作和改造小物的成就感，想要進一步挑戰更困難的東西。燒肉店屋頂和右側鄰居的冷氣室外機是難度更高的物件。計算好冷氣室外

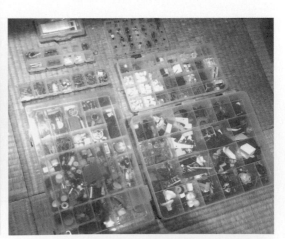

店內的圓凳。　　　　　　　　平常做好零件的分類和蒐集。

30

機的比例大約和大拇指相等後，我就把家中幾張不好聽但又捨不得丟掉的CD，取其安置CD的中心圓部位來做成排風口，再把不要的1:24汽車鋼圈做成螺旋外貌，接著用五金行買到的紗窗用紗網當作外罩。室外機的形體則是以塑膠板裁切膠合而成，上色舊化後就大功告成了。

臉書上有個日本模型社團「プラモデル愛好会」，日本玩模型的重量級人物應該都在這社團裡了。如果你的臉書沒有貼過模型相關的作品，是沒辦法加入這社團的。我在這社團分享這兩台冷氣時，對我微縮作品影響很深的重要人物荒木智留言讚美：「素敵♪♪」「コレは凄い！！！！！」（好可愛、這個太厲害！）這是第一次我和自己的偶像對話。我除了在國中高中有「偶像」的概念外，出社會以來從沒崇拜過任何人，荒木智算是第一位了。短短的幾句對話，加上他的肯定，讓我興奮得不得了。這簡直比中樂透還要振奮人心，足足讓我高興了好幾天。

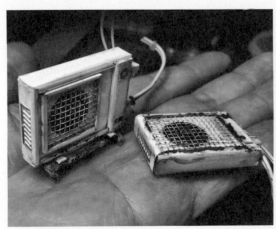
冷氣室外機。

桌上的燒烤盤。

道地呈現台灣元素

燒肉店在二〇一六年二月完成了正面，我在街道上留下了謎一般的重型機車和載著衝浪板的貨車對撞現場，這場景就一直擱著沒再動過它。直到九月，復興商工的學弟邀我擔任十月份「第一屆FREEDOM盃台灣國際模型公開賽」的評審，並希望我能展出一件作品供大家觀賞時，我才又把它拿出來修定完成。這時的我有了之前做鰻魚屋內裝的經驗，燒肉店的內裝就相對簡單多了。我作品裡的「梗」也是從這階段開始的。

燒肉店的樓上是一家開了二十多年的酒吧，因為沒有圖片可以參考，我就天馬行空地依照自己心目中理想的樣式完成。基本元素就是水泥地板、磚牆吧台、牆面塗鴉。完成內裝後，點了燈，裡面的氛圍連我自己都想縮小進來喝兩杯了。

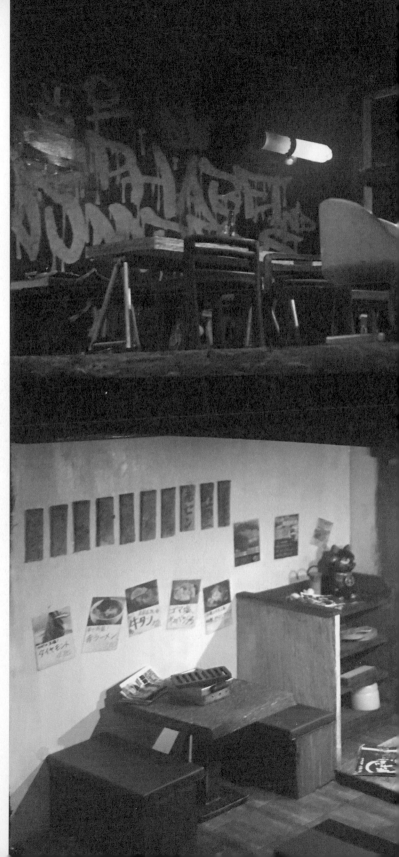

第二章／無師自通的第一件作品「大阪燒肉」

燒肉店二樓的酒吧是依自己
心中的想像而完成的。

燒肉店門口重機和貨車的車禍現場。

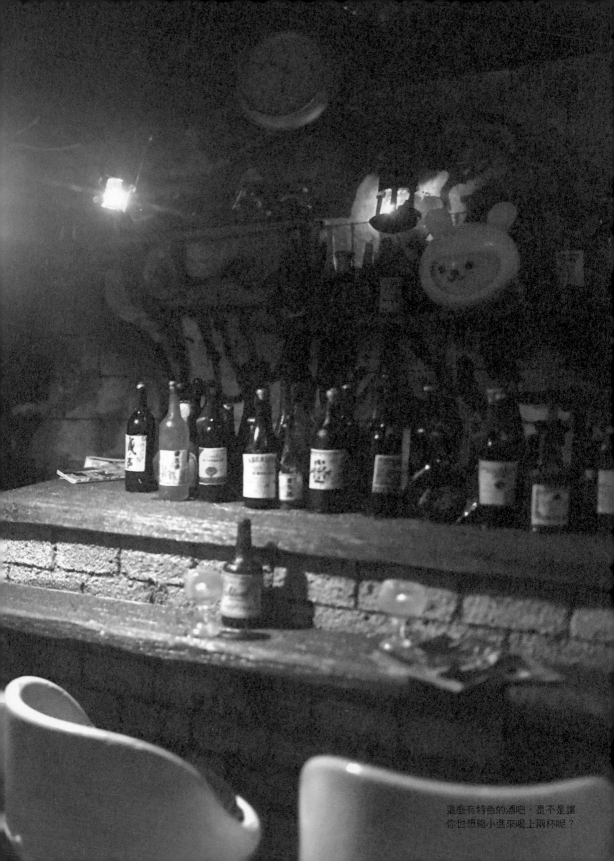

這麼有特色的酒吧，是不是讓你也想縮小進來喝上兩杯呢？

頂樓因堆了一堆廢棄物，
造成排水口堵塞。

我幫客戶做空間工程時，曾遇過頂樓因為堆了一堆廢棄物，排水口堵塞而造成樓下屋內淹水的慘狀，客戶當時還怪我施工不良導致淹水，真的讓我很火大。因此我刻意在做燒肉店頂樓時，還原了這個景象。就是要讓大家好好欣賞一下，這幅台灣不太美麗的風景。

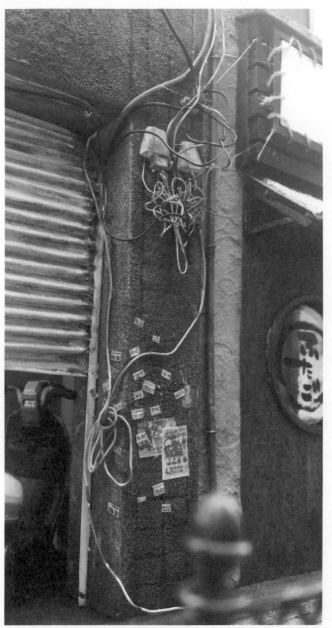

雜亂的電線、貼滿廣告貼紙的牆面，也被當作
台灣街頭特色而納入我作品中。

台灣某些建物還有一項特色，就是柱子上一堆雜亂的電線。還有撕不完的鐵捲門維修廣告貼紙。老舊、骯髒的鐵捲門要粉刷前，都要清洗過，還要慢慢剔除廣告貼紙的殘膠。早期我做裝修時自己也清過，所以很能體會那種辛苦，因此才會把電線和廣告貼紙也加到場景裡。這些梗除了讓人會心一笑外，也傳達了台灣建物的一些特色吧。

第二章／無師自通的第一件作品「大阪燒肉」

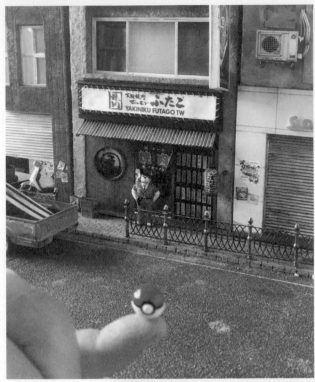

這件作品因為上了電視，為燒肉店帶來了不少生意，老闆開心得不得了。

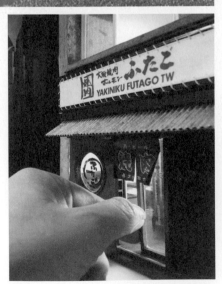

歡迎光臨！

走在台灣的街道，只要能讓你印象深刻或是感動你的，可以拍照記錄，再呈現在微縮模型上，那就是表現台灣特色最簡單的方式了。

這件燒肉店作品我也曾在「TVBS看板人物」介紹過，意外地為這家店帶來了不少生意，讓我的日本客戶開心得不得了。我從沒有想過微縮作品還能帶來這樣的效應。

3) 以瞬間膠把四隻腳固定；亦可先將四隻腳噴上黑漆後再固定。

1) 紅色圖釘尖的一端用老虎鉗剪掉。

4) 完成後放在店內的景象。

2) 以老虎鉗在迴紋針轉角圓弧處剪斷成四根。

第三章
和日本鐵皮玩具達人的忘年之交
「謝謝你的照顧」

認識芝原先生

二〇一五年四月，我還是一個沒人知曉的阿宅，然而因為在臉書貼了一台「反浩克裝甲鋼鐵人」的照片，舊化塗裝的技術讓友人驚艷不已，就把我加入了臉書玩具社團。這是我加入的第一個臉書社團，讓我嚇一跳的是，原來這裡有這麼多同好。這段期間除了做些機器人模型外，我也做了一些日本的袖珍材料包，如昭和氛圍的菓子店和香菸店，這些材料包沒有比例的概念，純粹就是為了好玩、打發時間而做。把自己心愛的玩具搭上手作場景來拍照，可以設計出很多有趣的畫面，在臉書上和大家分享則是一件會讓人上癮的事。此時臉書上的好友也陸陸續續增加中。

後來莫名其妙地，自己就突然被升格為這個「萬人玩具社團」的管理員。管理員到底是在做什麼的呢？說穿了就是要不停地處理一些烏煙瘴

44

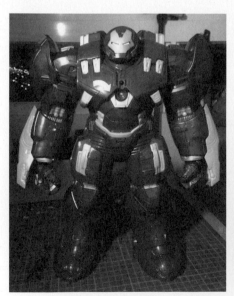

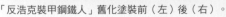
「反浩克裝甲鋼鐵人」舊化塗裝前（左）後（右）。

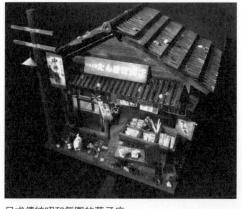
日式傳統昭和氛圍的菓子店。

芝原秀夫先生寄給我的微型小玩具。

氣的鳥事罷了。實在搞不懂這些大人不好好玩玩具，卻成天搞是非、互相攻擊，每天都有看不完的言論攻擊截圖，每天都在討論這些有的沒的，這實在太影響我製作場景的時間，三個月後我便辭去了管理員，專心投入自己的玩具場景。

在參與玩具社團期間，我認識了一位日本友人「芝原秀夫」先生。他經常誇獎我的作品，因為我們都喜好玩具，因此在臉書上總有聊不完的話題，也成了臉書上的好友、甚至是忘年之交。當他知道我喜歡這類微型小玩具時，還兩次特地把自己收藏的小人偶和鐵皮玩具等收藏品，寄到台灣送給我。一位從來沒有接觸過的異國友人，卻如此誠懇對待我，這種感動是很難用言語來形容的。

芝原先生經營一間已有三十多年歷史的鰻魚料理店，除了料理技術了得以外，他純手工製作的鐵皮玩具更是一絕。這種即將失傳的手工鑲嵌工法，他的技藝在日本或國際上絕對是數一數二的，懂得的達人已經寥寥無幾。芝原先生利用店裡休息的時間製作，甚至常常在打烊後做到深夜，這股對玩具製作的熱愛，令人佩服。

他禮物寄來時，還特別提醒我，當時他已經是一位六十八歲的老人了，對人生的物質欲望沒有什麼需求，因此先婉拒了我的回禮。然而，對我來說這可是一道大難題，向來有恩必報的我，怎樣的回報才能讓他既高興又驚喜呢？我開始思考著，有一天，我突然靈光閃現：製作鰻屋店面的微縮作品。

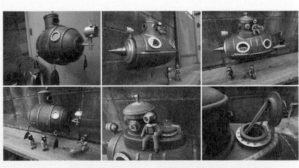

芝原先生純手工製作的鐵皮玩具，是即將失傳的手工鑲嵌工法。

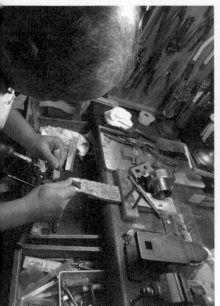

芝原先生常常在打烊後做鐵皮玩具到深夜。

「對啊！何不製作他的店，讓他高興呢？」

有了這個想法後，我馬上進行搜索行動。當時我只知道店位於名古屋，但不知道店名，便上網以芝原秀夫、鰻屋、名古屋等關鍵字搜尋，很快就出現我要的資料。他的店叫作「うなぎの芝金中店」，外觀充滿濃濃的日式風味，右邊還有一個寬廣的停車場⋯⋯太棒了！這種風格完全就是我的菜。

接著我利用 Google 街景把這家店的各角度外觀，一張一張截圖出來，並思索畫面上各種物件的做法。於是，我的「回禮計畫」正式展開。

隔天我一進公司，就開始繪製店面外觀立面圖。二〇一六年三月二十四日，我開始著手進行這件作品，期間我也不時在臉書上分享製作過程，人約四十五個工作天後，已經把外觀完成了。我相信芝原先生會很喜歡這件作品。

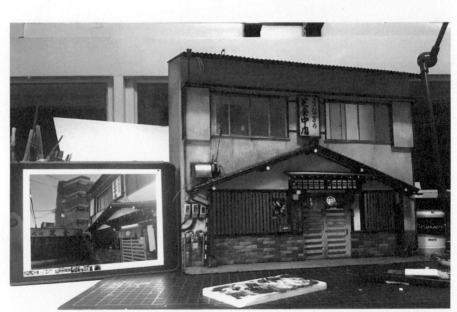

作品的外觀完成了。

第五屆濱松微縮參賽

就在分享鰻魚屋這件作品的同時，我臉書上來自各國玩微縮的好友也持續增加中，讓我也有機會學習到不同的巧思和技巧。其間我認識了一位住在大阪的同好足立大樹先生，在他的告知之下，得知日本靜岡的濱松市每年八月都會舉辦一年一度的濱松微縮大賽，當年已經邁入第五屆。他建議我不妨參賽看看。

位於濱松市的「浜松ジオラマファクトリー」是場景大師山田卓司的永久展館，這個展館是模型迷、場景玩家到濱松必逛的景點之一。靜岡是我最喜歡的其中一座城市，參賽資格沒有國籍限定，看完比賽相關資訊後，我便打定主意，決定以這件作品參賽！之後的六月，我報名參加了有「日本微縮殿堂」之稱的「浜松ジオラマグランプリ」（濱松微縮大賽）。

位於濱松市的「浜松ジオラマファクトリー」，是模型迷、場景玩家到濱松必逛的景點之一。

記得我剛開始玩微縮的時候，一直有造鎮的想法，於是當鰻魚屋外觀完成後，就把它擺在燒肉店作品旁，兩棟作品排在一起拍照，畫面挺震撼的。濱松微縮大賽規定，作品必須在四十五公分立方內，因此只好把底座整個拆掉，重新做一個獨立的場景。

就在重新思考地台和房子架構時，我突然領悟到，如果建築物和馬路都是平行的話，不但場景較無趣，而且拍照時因角度受限，可取景的角度反而變少了。所以我以大約三十五度斜角的配置，重新製作了馬路和店門口的停車場，完成後果然可拍攝的角度更多了。日後的作品構圖，我也採用這樣的手法，可以拍出豐富的角度，而且具有放大的效果，很多人看了照片後，在現場看到作品時才發現比他們想像的小很多。

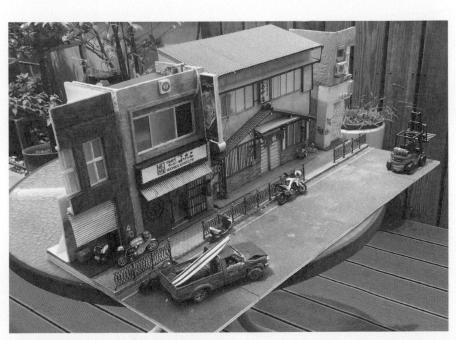

鰻魚屋和燒肉店擺在一起，畫面挺有真實感的。

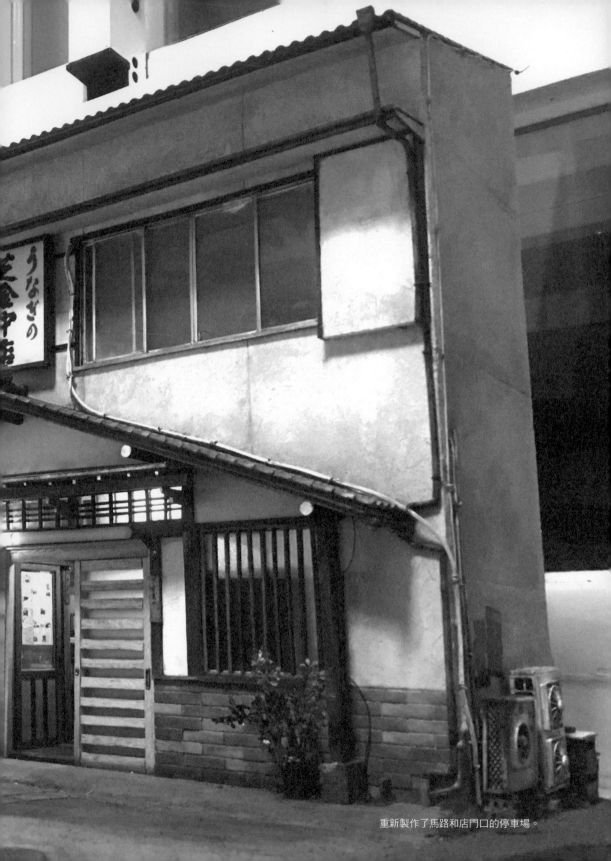

重新製作了馬路和店門口的停車場。

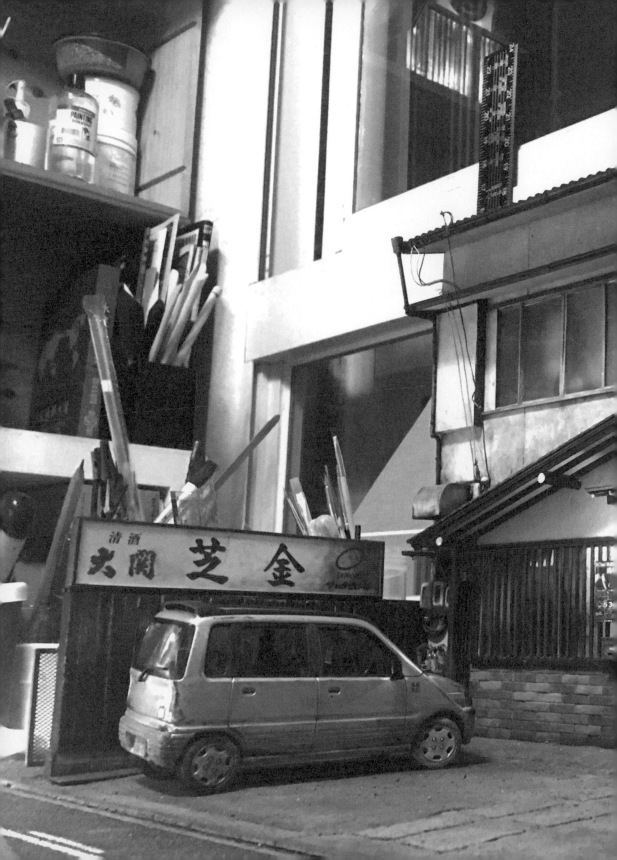

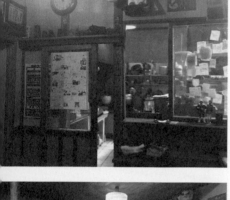

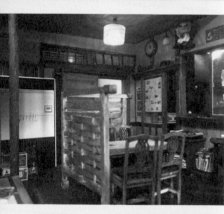

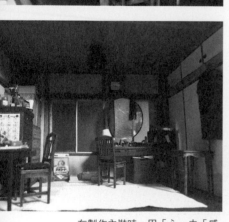

在製作內裝時,用「心」去「感覺」觸碰到每一物件的感受,甚至揣摩走在裡頭的滋味。

變態的內裝

袖珍和微縮的不同之處在於,袖珍偏重在1:12的屋內擺設製作,房子的外觀則比較少,例如一些國外的製作家,就是用外框作為外圍,作品則在框內呈現。微縮通常比例比較小,反而是表現建築物和屋外的風景居多,屋內家具和小物件因為不好表現,有些作家則會用黑色蓋板遮住房子剖面來收尾,屋內就不做了。

鰻魚屋的外觀完成後,我便陷入了要不要製作內裝的僵局。我把濱松比賽歷年得獎的作品看了幾次後,覺得自己目前的作品沒有太突出的地方,得獎的機會應該不大。距離比賽的八月還有兩個月,為了增加作品的可看度,於是決定把內裝也一併完成。因此我請鰻魚屋的芝原先生幫我拍攝各角度的屋內照片,共二十多張,存放在iPad裡,看了上千次交叉比對後,讓自己彷彿也置身在場景中,細細用「心」去「感覺」自己在屋內觸碰每一個物件的感受,甚至揣摩走在裡頭的滋味。

52

製作內裝可不是一件好玩的事。內裝的結構，例如屋頂、隔間牆、日式收納櫃……都要上網搜尋實物的結構做法，例如冷氣機要找到實際的尺寸，再計算縮小後的尺寸製作。廚房裡的鍋蓋是以各種不同形狀的鈕扣完成的，牙膏的蓋頭切下後再上漆，則可以做出料理鐵鍋。有一次逛東京逛到腿痠，回飯店後貼了「休足時間」的藥用貼布，發現貼布撕掉後的透明塑膠薄膜肌理和鐵板的超像。正因為作微縮模型的人，總是不停思考如何利用不起眼的材料，做出生活中常見的物品，他們的大腦應該很難衰退吧！

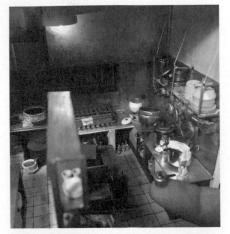

廚房內的眾多鍋具。

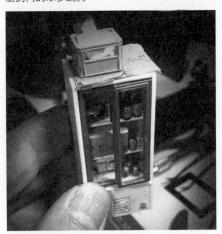

冰箱等家具物件，都需要依原物各部位構件的尺寸等比縮小製作。

用藥用貼布的塑膠薄膜做成的鐵板。

用牙膏蓋頭做成的鍋具。

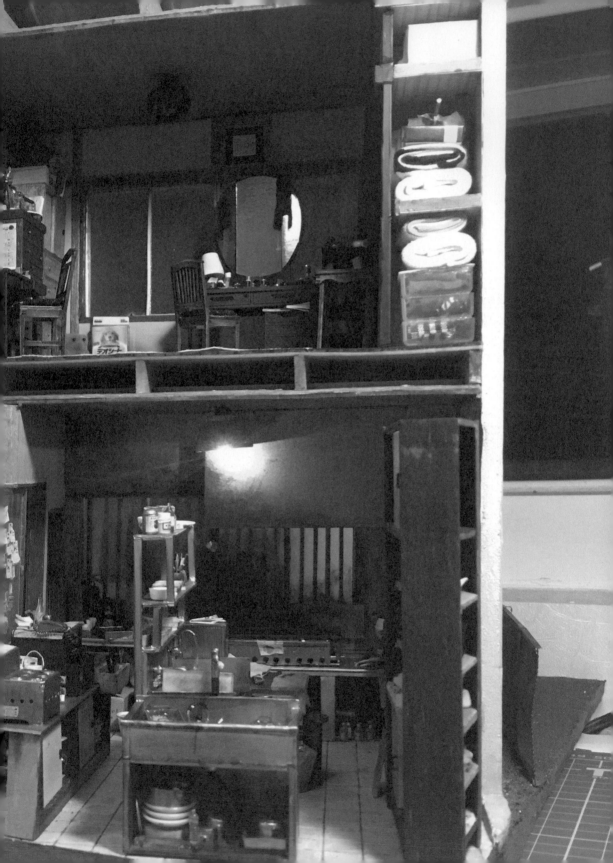

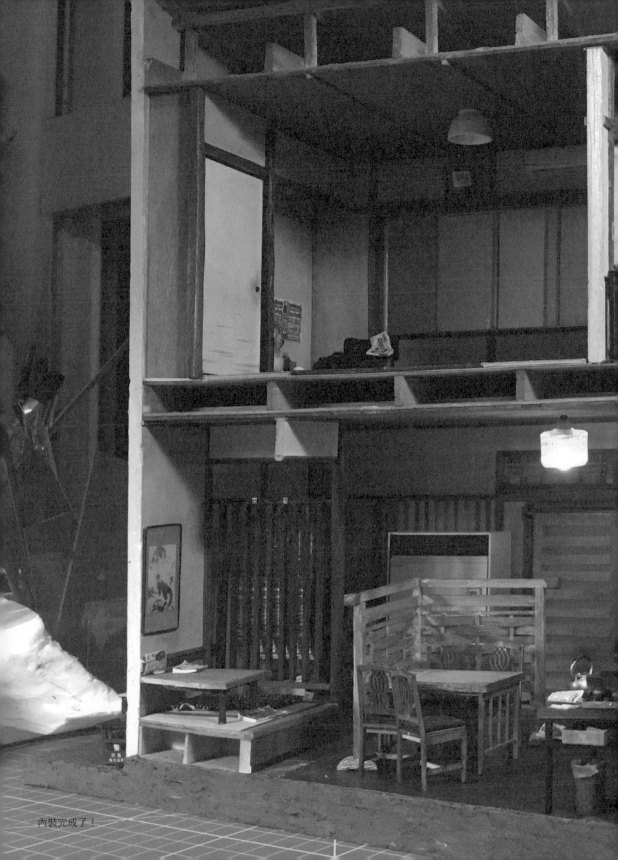

內裝完成了！

濱松參賽紀實

製作內裝期間，我還仔細研究了山田卓司先生的風格，發現他很擅長應用人物來點景，可以看出大師想表達作品濃厚的人情風味。所以，我在場景內加入了芝原先生和我自己，屋內還有一隻叫做「柚子」的老貓，也優雅地入鏡。到比賽的前一天，這件為期三個多月的作品終於完成了。隔天即將前往日本參加這場盛會，內心期待日本觀眾可以從這作品中看出一個外國人想表達的故事，因此才取名為「お世話になりました」（謝謝你的照顧）。

八月二十四日參賽這一天，幸好有朋友的陪同，不然我一個人拎著兩個大箱子（作品和底座分開各一箱）和一個行李箱，在大熱天的濱松徒步行走可是很痛苦的。在展館中我見到了傳說中的「場景王」山田卓司先生，他來回看了我的作品有三次左右。雖然我有「日本語一級檢定合格」證書，但面對這樣的大師，我說起話來還是不免結結巴巴的。展館位在一座購物中心裡，參賽者的作品就擺在走廊供一般民眾自由參觀，每個人都可以為自己心目中最喜歡的作品投下一票。

「場景王」山田卓司正在觀看我的作品。

56

靜岡好友開的酒吧PANGAEA，
我們是二十多年的老交情了。

當晚我用白色畫筆畫了一幅圖
送給老闆。

這項比賽分成兩組，一組是可以使用市面販售的模型配件製作，稱為「即有組件部門」；另一組是所有物件都得自己使用各種材料手作完成，稱為「自由創作部門」（但可以使用模型汽車或現場人物點景），我報名的就是這個組。三天後將會在這裡選出各組的冠軍、現場人氣冠軍，以及十個名次的贊助商獎項。順帶一提，常有人問我比賽有沒有獎金，其實日本有提供獎金的比賽非常少（其他國家也大多是如此），大多獎項都是模型或材料、工具為主。

雙冠王

在比賽結果公布前一晚，我都待在靜岡好友開的酒吧 PANGAEA 小酌，當晚一時興起用白色畫筆畫了一幅圖送給老闆。我們是二十多年的老交情了，以往喜歡工作的我，聊天的話題總是跟工作、台灣小吃有關。當一個人的興趣改變後，連聊天的話題也完全跟著變了。這一次，我們聊的都是微縮，大家對我這項不到一年的改變都大表吃驚。

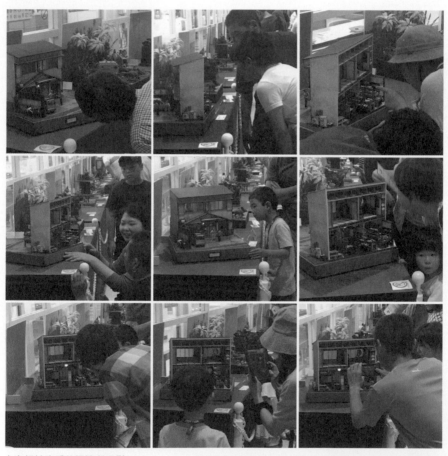

大家都被廚房的細節所吸引。

58

八月二十八日，二點三十分評審發表結果前，我慢慢欣賞所有參賽選手的作品，體會到微縮創作具有各種可能性，透過作品把內心世界表達出來，非常具有療癒效果。

有一對年約二十歲的情侶，在我的作品前駐足觀賞有三十分鐘之久。為了讓他們更清楚看到廚房的內裝，我把暗藏在天花板的光源點亮，著實讓他倆嚇了一跳。他們知道我是作者後，便跟我聊起他外公外婆家就是長這樣，他們甚至無法想像，為什麼一個外國人比日本人還更了解他們的文化，逼真的程度和表達的意念讓他們很是感動，而且，他倆這三天都有來看我的作品，今天特地來等待比賽的結果。

另外，這件作品設有轉台，可以三百六十度旋轉，當轉到廚房這一幕時，大家都驚呆了。看到大家投入的神情，內心不由得感動了起來。

比賽結果出爐，很幸運地我得到了「自由創作部門」冠軍！當我以微微顫抖的日語發表了簡短的得獎感言後，以為頒獎活動已經結束了，差點忘了還有另一項「現場人

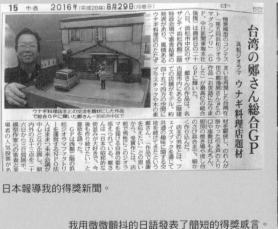

日本報導我的得獎新聞。

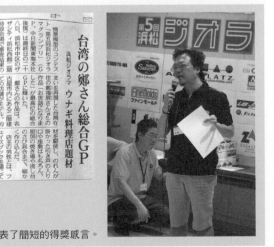

我用微微顫抖的日語發表了簡短的得獎感言。

氣票選冠軍」的獎項等待揭曉。主辦單位公布得獎的是「『謝謝你的照顧』鄭鴻展」時，我整個人全身起了雞皮疙瘩，接著，第二度的得獎感言又結巴了起來。這是我人生中第二個輝煌的日子，第一個是二十四歲在東京念書時，我的畢業作品得到了「校長賞」；二十三年後，我在濱松再次得獎，一舉成為第五屆濱松微縮大賽的雙冠王。這件作品會在展館和山田卓司的作品共同展出一年，這也是我一生最大的榮幸。

後記

比賽的前三天，我收到芝原先生女兒的消息，得知芝原先生因為腦溢血住院了，沒有辦法到濱松參觀展覽。因為病情嚴重，我在當年十月還到醫院看他，很巧的是，醫院的院長也是我臉書模型社團「FBプラモデル愛好会」的好友。十二月芝原先生出院後不久，便和家人到濱松看我的作品，館長一眼就認出他是作品裡的本尊之一，特地把透明壓克力罩取下，讓他看個清楚。此刻的芝原先生，眼角默默流下了淚水。

一年後的八月，我到濱松取回作品，順道去拜訪芝原先生，也實現了「作品場景裡的我手上拿著作品」的真人版照片。故事也在此告一段落，芝原先生，謝謝你的照顧！

60

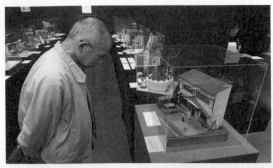

芝原先生出院後不久，
到濱松看我的作品。

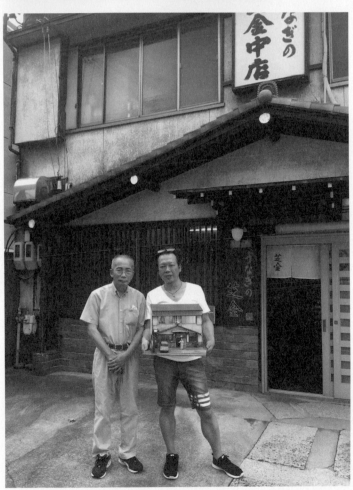

真人和作品合照。

1) 「休足時間」貼布貼在你的腿上後,透明薄膜留著使用。

2) 透明薄膜的一面噴上 3M 噴膠貼在 0.3mm 的塑膠板上,之後刷噴黑色金底漆。

3) 最後再用咖啡色系的壓克力顏料乾刷完成。

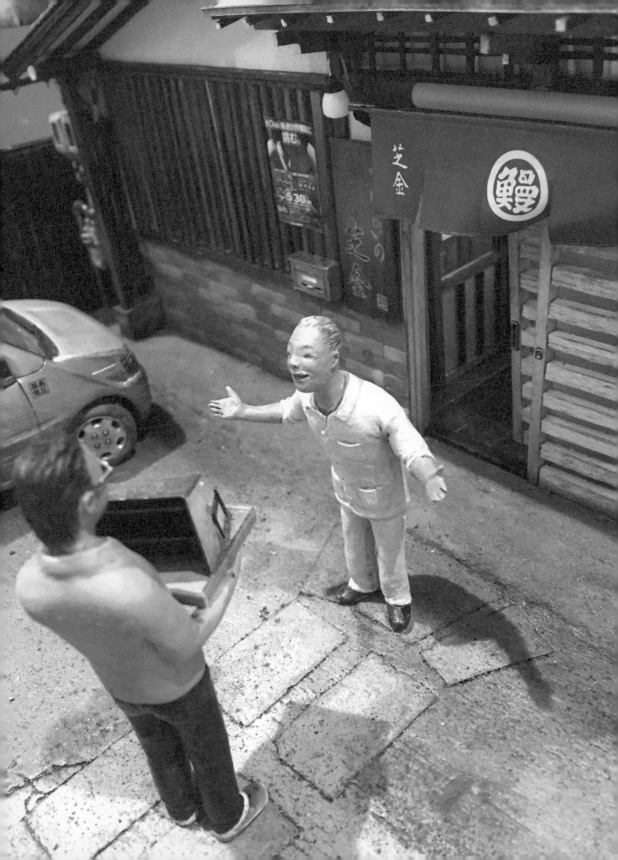

第四章
我的留日生涯和「深夜食堂」

認識「上坂照子」媽媽桑

十九歲時，高中同學大多都去當兵了，我則因為兩眼視差超過四○○度免服兵役（左眼先天弱視）；當時想考大學美術系又不幸落榜。那段時間我既沒有高中同學相伴，又無法結識新的大學同學，於是生起了到日本留學的念頭，父母也同意了。就在二十歲那年，我便隻身前往日本東京杉並區的高円寺，念了兩年的語言學校。

當時的保證人是我日本語學校的職員大坪明啟先生。曾經住過台灣、也會說中文的他，帶我去一家名為照子「テル」的酒吧，一去成主顧，在往後的四年裡，我每周至少光顧兩三次。這也是我開始了解日本飲酒文化的契機。

店主上坂照子那年約七十多歲，經營了三十多年的老店，一直維持著當初的原貌，裡面完全沒有現代化的設備。店裡有濃濃的昭和時期的老店氛圍，以及一堆老唱片和酒，唯一的一道料理是煎豆腐，淋上醬油後單純的味道，至今還是令我難忘。我常常會待到客戶都走光了，剩我一個人，再

我和日語學校的職員合照。

66

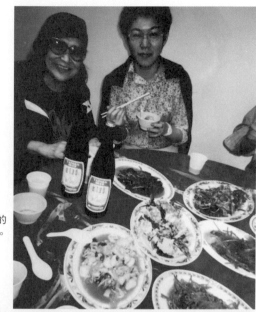

媽媽桑和其他酒吧內的
朋友到台灣來看我。

我和上坂照子媽媽桑合照。

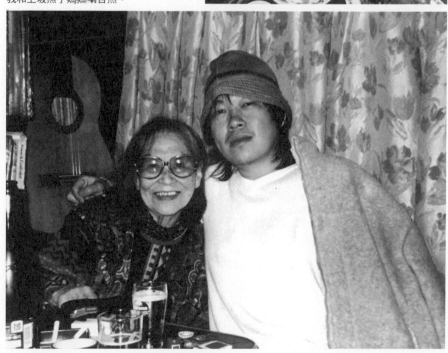

第四章／我的留日生涯和「深夜食堂」

跟媽媽桑去吃個消夜，送她回家。

那時，我是店裡年紀最輕的客人，大家知道我是台灣來的留學生，對我都很好，占了這個便宜，有時候我沒有錢買酒時，大家也會不吝惜地和我分享啤酒。除了語言學校，店裡的客人都是我的日文老師，說我的日文大半時間都是在這裡學習的，也不為過。至今三十年過去了，我和當初店裡認識的朋友還保持著聯繫。

店裡有不少我國中時期流行的英文老歌，媽媽桑總會播放我喜歡的 Queen 和 Zeppelin 樂團的歌曲，讓音樂陪我度過放鬆的夜晚。有時候，她看得出我不夠錢喝第二瓶啤酒，還會偷偷把客人的寄酒倒給我喝，讓我這個外國窮留學生，內心充滿感恩之情。媽媽桑出生於北韓，戰亂時來到日本，一輩子沒結婚、沒小孩，甚至也沒出過國。我回台灣後的四年，她曾和店裡的一些客人到台灣看我，那是她第一次出國，也是最後一次。

日本留學時代的漢克

留學期間，我曾在高円寺車站旁一家名為「富士喫茶店」的咖啡店打工，沒做過廚房工作的我，成了這家店晚班的廚師。工作內容很簡單，只要學會做簡單的義大利麵、炒飯和煮咖啡。每天下午五點開始，做到十點打烊，時薪七百日幣，四年都沒調動過，以當時的物價來算的話，是相當低的。但在這家店打工有個好處，就是店長五點半下班後，我就會大喇喇從廚房移到用餐區，在我

的「專用座位」上開始念日文或畫畫，有客人上門時我再進廚房做事。因為夠自由，也是我在這家店一待就是四年的原因。

店不大，是一家可以容納二十五人左右的小店。晚上店裡只有兩個人，我負責廚房工作，另一位小姐「竹口桑」，則負責接待和收銀，她是位單身的傻大姐，對我很好。我的同學或朋友來用餐時，她都會先問我要不要收費，嘿嘿，留學期間的我，可是照顧過不少同鄉和好友的。

之前提到的照子桑，雖然她經營酒吧，但不喝酒，只是偶爾抽抽菸，因為店裡的客人為她的身體著想，都不讓她一直抽。她吃素（日本素，可以吃海鮮），因為我在打工的這家店可以幫她準備沒有肉類的料理，她都會在酒吧開店前到這裡用餐，偶爾偷偷跟我要菸抽，是她開店前的小確幸。照子桑尤其喜歡吃我只為熟識友人特製的

我在廚房打工的日子。

「素炒飯」這套隱藏版的絕活料理。有一位熟客媽媽，每天都會帶兩個小朋友來用餐，小朋友單點的蘇打汽水裡，我都還會送上一球冰淇淋，他們都愛死我這個異鄉來的大哥哥了，有一年情人節，小朋友還送我一瓶愛心形的酒，至今我都還珍惜地保留著。

我的常客中，有一位來自沖繩的黑道大哥，常在玩柏青哥後到店裡喝咖啡。他在車站附近經營一家情色錄影帶店，偶爾六日他要去賭馬時，就會請我去顧店兩天，時薪高達三千日幣，在當時可是我很重要的收入來源。他有個情婦很喜歡我這個小留學生，曾經在我下班後，帶我到高円寺的小酒館連續喝了六攤，直到深夜兩點，這可是破了我在日本續攤的最高紀錄。看盡人生百態不過如此吧？

因為我都會為這兩位小朋友的汽水送上一球冰淇淋，所以她們愛死我了。

酒的文化

留學生大部分還是和自己的同鄉接觸最多，此外，年紀還小，加上害羞的關係，很多留學生都不敢和日本人接觸，而在學校有機會用日文聊天的對象，大多數是來自韓國和巴基斯坦學生。

（我到現在還是搞不懂，為什麼同學裡有這麼多巴基斯坦人？）有些留學生日文會話不流暢的原因，應該也和上述各原因有很大的關係吧。

在日本那幾年，我很像留學生的領隊，常常帶著大家吃喝玩樂，或四處旅行。留學生的日常消遣之一，就是唱歌，然而大家總是相約去那種超小型的包廂「卡拉OK BOX」，說真的，一點意思都沒有。為了讓大家體驗更道地的日本生活，我會把他們抓去類似六條通的小酒吧唱歌，在日本人面前大聲歌唱沒什麼好害怕或害羞的，畢竟我們也是花錢來消費的客人啊。

我就像留學生的導遊，常帶著同學們四處旅行。（左四是我）

我在「日本設計專科學院」的
學生作品。

自日本語言學校畢業後，我進入了「日本設計專科學院」。因一頭過腰的長髮，我常常被誤以為是在PUB搞搖滾的日本壞學生，敢主動和我說話的同學不多，直到他們發現我上課時經常翻查中日辭典，才訝異我是外國人。我繪畫表現還不錯，作品常被老師貼在樓梯牆面，供大家欣賞。因受到大家矚目後，我逐漸也和日本同學熱絡了起來。甚至有同學還跟我嗆聲，說白天繪畫雖然拚不過我，但晚上約小酌他肯定不會輸，結果，當然他也是輸得很慘。有一次，一堆同學來高円寺吃飯，他們因為趕不上最後一班電車而住我家，在我這個只有六疊（大約三坪）大的房間裡擠了二十五個人，大家只能坐著睡了一晚，也算是創下了紀錄。

在日本人的交際文化中，酒精扮演了重要的角色，讓彼此可以更加入地聊天和認識，因此常去酒吧的我，結識了很多日本人，是少數常有機會去日本人家裡作客的留學生之一。即使只有我一

個人待在酒吧小酌，也會默默觀察店裡的陳設、海報、小物件等，不時順手畫下這些店內風景，作為我人生的紀錄。因而那幾年在日本的生活，我漸漸對日本人的日常生活和民族特性有一定的了解，這些觀察對我後來的微縮創作起了很大的幫助。這也是為什麼我的鰻魚屋作品，會讓日本人認為我比他們還了解日本的原因之一。

校長賞

從小就沒有好好念書的我，到了日本後，深深覺得不能丟台灣人的臉。平常課本不離身，一有空就會K日文，加上打工、酒吧聊天，以及上專校後的同學，都是我最好的日文老師。留日第三年，我順利通過了「日本語一級檢定測驗」，有了這張證書，如果我回台灣當畫家無法溫飽的話，改當日文老師也是綽綽有餘的。專校畢業

我和日本同學。（左三是我）

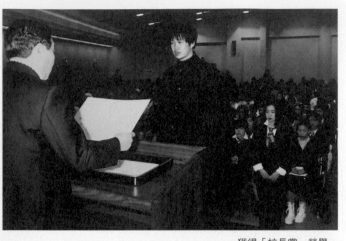

獲得「校長賞」榮譽。

前，我花了三個月完成了一幅名為「和平的希望」的畢業作品，還因此得了「校長賞」，這是創校五十年以來，第一次頒發給外國學生的最高榮譽獎。我這個在台灣不太乖的孩子，來到日本留學這四年，總算也沒辜負父母、爺爺對我的期待了。

我父親一輩子未曾出過國，只在我留學期間二次來到日本看我，最後一次就是在我畢業前。雖然父親一輩子不菸、不酒、茹素多年，我還是帶他到「照子」酒吧和大家見面，父親曾在日本殖民

我的畢業作品「和平的希望」。

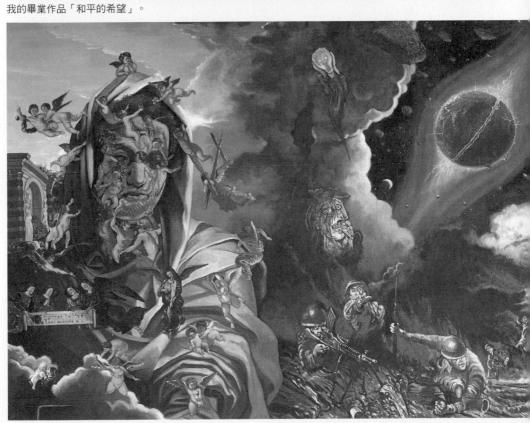

「要成為一位出色的創作者」，
這句話我一輩子都不會忘記的。

父親到日本看我時，在酒吧裡還為來客把脈。

時期學過日文，所以還能流利地和大家談笑風生。他這輩子最大的願望就是能拿到中醫執照，濟世救人，奈何在他六十二歲臨終時，終究沒完成這個願望。在酒吧裡，父親還不忘幫客人把脈問診，留下了這張回憶珍貴的照片。第二天，我就要回台灣了，即將結束這四年的留學生活。我和父親要離開酒吧的時候，照子桑彎著腰穿過吧台旁九十公分高的小門，陪我們走了幾步路，留下不捨的眼淚。我用立可拍為照子桑拍了照片，她寫下一段話勉勵我：「要成為一位出色的創作者」，這句話我一輩子都不會忘記的。

這間帶著濃濃昭和時期氛圍的小酒吧，我在裡面所經歷的一切人事物，至今仍然深深映在我腦海裡。於是我有了創作「深夜食堂」這件作品的念頭。

充滿昭和氛圍的微縮

兩年前我對微縮產生興趣時，在網路買了一個「壽司店」的袖珍材料包，因為內容物給人的感覺實在太「夢幻」了，一直沒有創作的欲望。但東西買了一直放著也是浪費，於是興起了「乾脆把它改造成酒吧」的想法。

簡單畫出想改變的構圖後，只保留了房子的木作支架和燈具，其他的材料和物件就完全自己發揮了。首先，我花了兩天的時間，把這些已經上了漆的木頭徹底打磨，直到呈現出斑駁的質感為止。原本材料包附的壁紙，風格實在太可愛了，我捨棄沒有用，反而把內外部的牆壁都改成日式的

太「夢幻」的袖珍材料包。

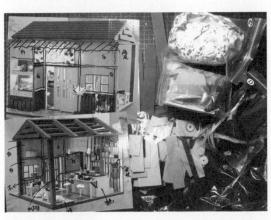

標示出要改造的部位。

木作風格，刻意讓牆面下方的格柵帶有破損的痕跡；再上白漆和木頭染色漆，乾了以後再適當作舊，就可以呈現出老店的質感了。

為了讓牆面多一點變化，室內左面的牆可以用古早時期的金屬浪板來表現，只要用瓦楞紙板噴上金屬漆就可以了。這裡有個要注意的地方，在現實生活中，一般板材都有標準的尺寸大小，例如長寬是三尺六尺或四尺八尺（90cm×180cm或120cm×240cm），所以我在一片標準浪板上方另加了一小片，雖然這只是一個小細節，但卻會呈現出一種說不出的熟悉感。

室內地板應帶有粗糙的質感，我用稀釋的白膠水塗在珍珠板，鋪上一層衛生紙，再撒上鐵道模型用的細砂。乾了之後就會表現出古早時期地板粗胚的質感。

牆上我想掛一些古早時期的裝飾，所幸我從小就有收藏癖好，隨即挖出三十多年前買的開運狐狸和七福神禮物，各拆了一個裝在自製的畫框裡，也頗有一番味道。

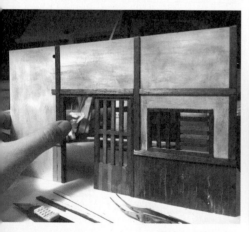

做成老店的質感。

把上了漆的木頭徹底打磨，直到呈現出斑駁的質感為止。

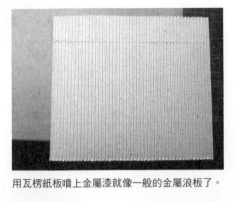
用瓦楞紙板噴上金屬漆就像一般的金屬浪板了。

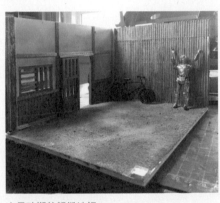
古早時期的粗糙地板。

我的小收藏作成古早時期的掛畫。

這件作品最頭痛的地方就是掛在店外的燈籠了，想了很多方法後，最後我以鐵絲纏繞著筆桿作出圓形骨架，再輕輕地把印有字樣的影印紙貼在上面，配上材料包所附的燈具，就算大功告成。點了燈後，好美啊！我呆呆地望著這一片小小的夜景好長一段時間。為什麼點上燈後的場景會如此讓人感到療癒和陶醉呢？或許，是因為原始人類發現了火種後感動不已的基因，一直都靠遺傳儲存在人體硬碟裡的緣故吧！

深夜食堂裡，有得吃有得喝，但還需要玩具。我想像這家店的老闆是個玩具模型控，因此在櫥窗放置了很多玩具。客人也是同好，在吧台展示剛買到的模型和書籍，和老闆開心地聊著各種玩具的話題。

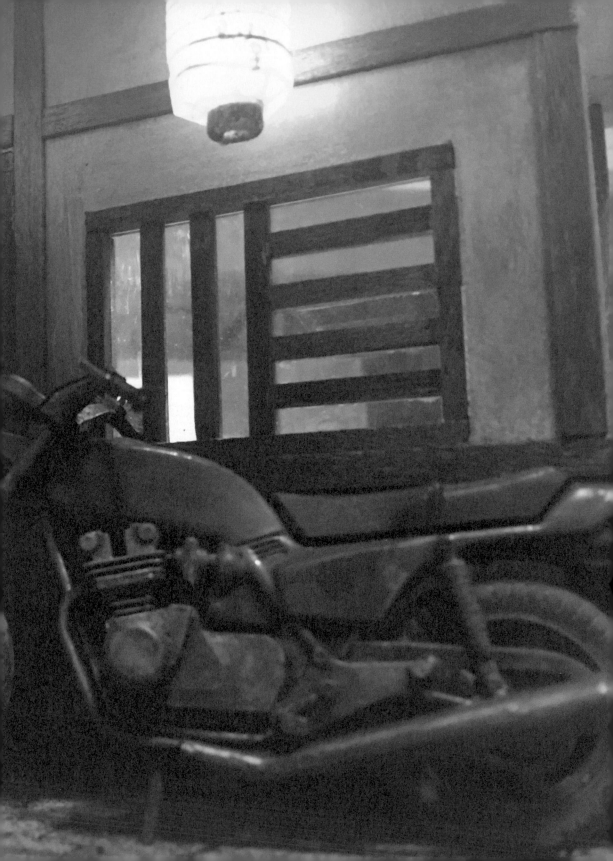

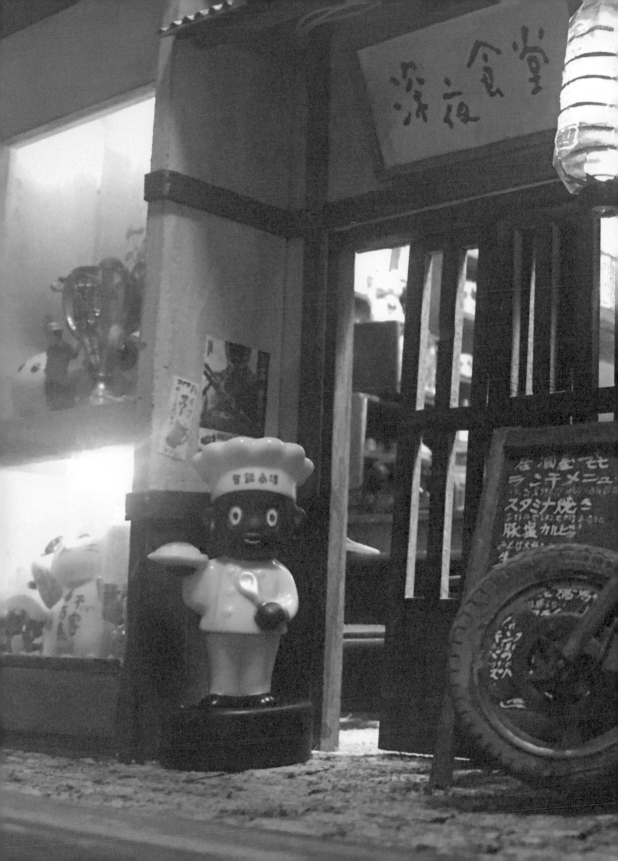

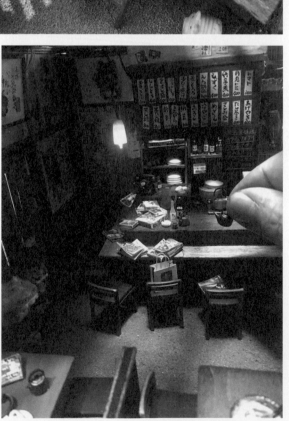

點了燈，讓我
呆望了好久。

二〇〇七年，照子媽媽桑過世了，我連絡上日本友人，要了一些照子酒吧的照片，如果蒐集數量夠的話，我想做成微縮酒吧，以紀念我和照子這段永遠的友誼。

3) 噴漆噴不到的溝縫裡,再塗滿黑色壓克力顏料。

4) 再用田宮的道路漆來乾刷。

5) 最後地磚便會呈現小砂石般的質感。

1) 材料包附的室外地磚是印刷品,我把它放在與室內地板相同厚度的白色珍珠板上面,依樣刻畫出印刷品上的線條。

2) 挖好地磚溝縫後,再噴上一層黑色平光漆,噴漆的腐蝕性會適當地破壞珍珠板表面的肌理,可以呈現出坑坑洞洞的味道。

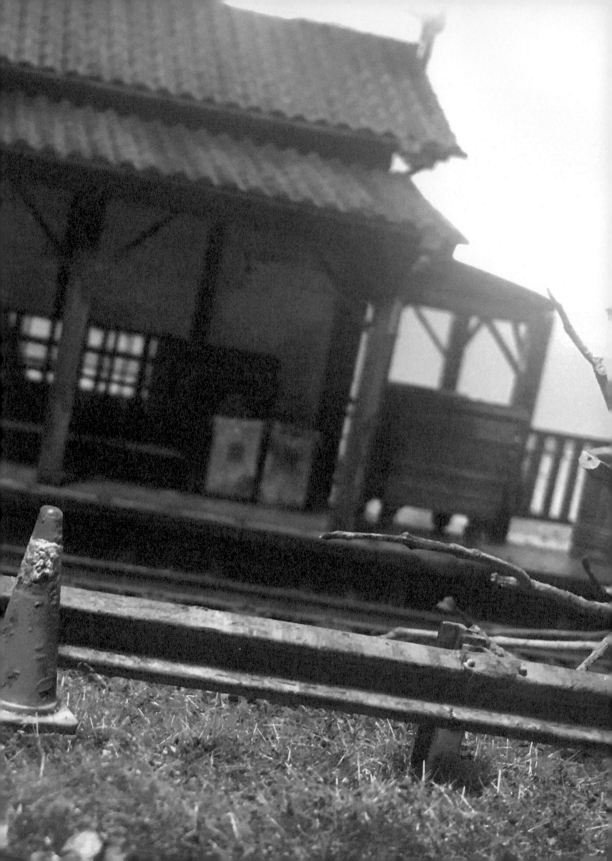

第五章
妄想世界裡的「佐ケ須木駅」

袖珍博物館見聞

自從迷上微縮後，我就一直關注任何相關的展覽，然而當時只有位在台北建國北路的「袖珍博物館」可以參觀。袖珍和微縮雖然有一些區別，但我還是滿懷好奇去一睹究竟，畢竟「袖珍博物館」號稱是全亞洲第一座、也是最大的展館，展出作品超過二百件，我想應該還是很有看頭的吧。

買了一百八十元的門票進場後，第一眼看見的是一堆帶著歲月痕跡的人偶和芭比娃娃，接著是一座座大型的袖珍建築物作品。雖然展示牌裡簡短說明了作品的意境和介紹，但因為沒人作導覽，無法進一步了解作品的製作過程和更多的故事。整座展館內的作品，都以歐洲的夢幻風格為主，這

86

袖珍博物館入口處。

買票後進場看到的人偶和芭比娃娃。

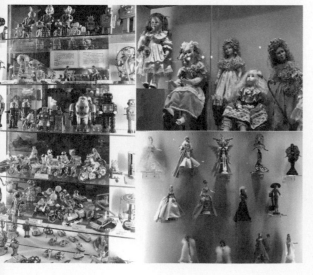

類風格對我來說，比較難以產生共鳴，看完後並沒有預期的感動。

唯一讓我有興趣的作品，是位在出口附近一件超大的「昭和場景」。場景裡所有的房子都是以日本的袖珍材料包製作，頗有氣勢，讓我很心動，足足看了二十分鐘之久，拍下來的照片也比其他作品還多。因為我手中就有不少這系列的材料包，當時只完成了兩件作品，即菓子屋和香菸店，正想繼續做下去，而這部大場景提供了豐富的參考價值。說來也諷刺，我對博物館裡價值上千萬、曾獲得國際袖珍藝術雜誌評價為二十五年來的十大傑出作品的「加州玫瑰豪宅」，只是草草地看過，反而由材料包完成的「昭和場景」卻讓我看得最久最仔細。館方要是知道了，一定會很難過吧。

當然，館方陳列這件「昭和場景」作品是有目的的。在館內欣賞完所有作品後，就會經過他們的賣

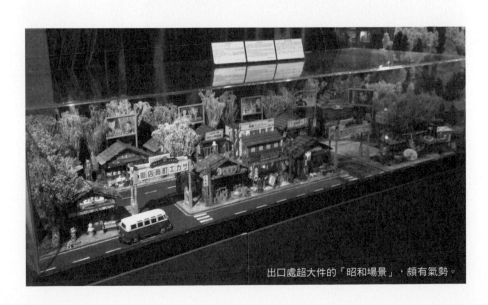

出口處超大件的「昭和場景」，頗有氣勢。

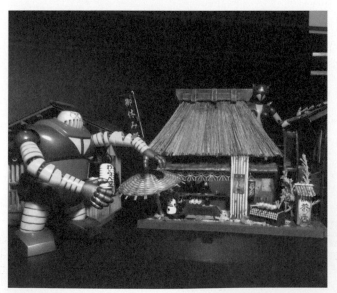

左邊為菓子屋，右邊為香菸店。

因為材料包沒有標示精確比例，
和其他小玩具擺在一起就會顯得怪怪的。

場，那裡就有販售昭和屋所有的材料包。我就買了幾包回家，也想做出這樣的場景試試。在還沒真正認識微縮時，當時完成的這些小屋只是為了和我的玩具拍張照而已。要注意的是，這些材料包的比例大約為 1:24 至 1:35 間，因為沒有標示精確的比例，完成後和其他縮小的玩具擺在一起會顯得怪怪的。但當時只是打發時間，能起到自我療癒的效果就很滿足了。

袖珍和微縮的差別

在中文世界裡，很多人還分不太清楚「微縮」、「袖珍」的差別。關於袖珍，上網就可以查到很多相關資訊，我就不贅述了。至於它和微縮的差異，這是我比較想分享的部分，也藉此機會釐清各種對於比例、名稱的模糊定義。

英文詞彙的 Miniature Arts 和 Dollhouse，或日文的ミニチュア和ドールハウス，這些都屬於「袖珍」或俗稱的「娃娃屋」。中國漢朝最小的書叫作「巾箱本」，巾箱，就是古人放置頭巾的隨身小箱子，書本尺寸大概成人手掌大小；而「袖珍本」則是可以放進袖子裡，約略是巾箱本的一半甚至更小。因為很多娃娃屋小到可以放進袖子裡，或許如此，台灣即以「袖珍」一詞來稱呼這些作品。

在歐美，袖珍作品因為多帶有浪漫、夢幻的風格，也稱作「夢幻屋（Roombox）」。有趣的是，如果比較歐美和日本的製作風格，會發現各有特色。歐美注重浪漫、夢幻的特性，呈現出來的作品偏向「唯美主義」。日本人一板一眼的性格，呈現出來的作品則偏向「寫實主義」。這種差異，在二地朋友分享在臉書上的作品也

巾箱本和一般大小的書合影。
圖片提供：雨霧山人。

看得出來。袖珍作品所使用的每個零件，都會以真實的材料完成，玻璃杯、碗盤、家具都有專業的達人製作，比例大多是1:12。有些電影場景拍攝時也會用到袖珍模型，但因為考慮到拍攝的便利性，比例會更大些，約1:4大小。

至於「微縮」，是我個人依法文的Diorama（ジオラマ或ティオラマ）翻譯而成的。十五年前我們比較熟悉的日本電視冠軍「場景王山田卓司」，當時的模型比賽就是使用Diorama一詞。Diorama在軍事模型上則稱為「場景」或是「情景模型」、「比例模型」，主要是以塑膠板、塑膠棒、銅管等不同板材製作地台和建築物，再以市售的塑膠模型作點景而成的作品。微縮作品的比例以1:18、1:24、1:32、

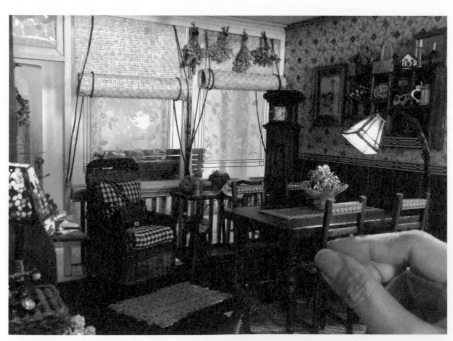

歐美袖珍作品多偏向浪漫及夢幻風格。郭昱晴作品。

1:35為主流。

由於微縮是以現成的模型比例為基礎，因此製作比例的選擇性就非常多。1:24、1:32、1:35的汽車和軍事模型，就很適合玩家製作「場景」的需求。

各廠商也針對1:6（十二吋）的英雄人物或芭比娃娃等人形公仔，出了不少相關套件，也都可以應用在微縮作品裡，然而因體積相對較大，製作較不易，收藏也較占空間。

至於1:12的機車模型，比例相對較大，市售的套件比較少，這是機車模型玩家比較吃虧的地方，很多小物件都要DIY。有些袖珍玩家會巧妙地把這種比例的機車運用在作品中，做出令人印象深刻的場景。

1:32和1:72的戰棋模型（Wargame Miniature），因為是桌上戰爭遊戲，可搭配的軍事模型套件就相當多。

1:87鐵道模型（Layout）出現在十八世紀，是最早的比例模型。二戰結束後，歐美開始以英制來定義塑膠模型的比例，1英尺＝12英寸，所以才會有十二的倍數進位算法。日本田宮推出公制化的1:35坦克模型大受歡迎後，企圖也公制化各種比例，並不算太成功，但也因此存在著英制（1:12、1:24、1:48、1:72、1:144）以及公制（1:20、1:35、1:50、1:100、1:150）的各種縮小比例。

製作車輛、房屋，以及場景所使用的綠地、砂石等，玩家常用的二種比例即1:87和1:150，這種比例做出來的模型在大陸地區也稱為「沙盤模型」。

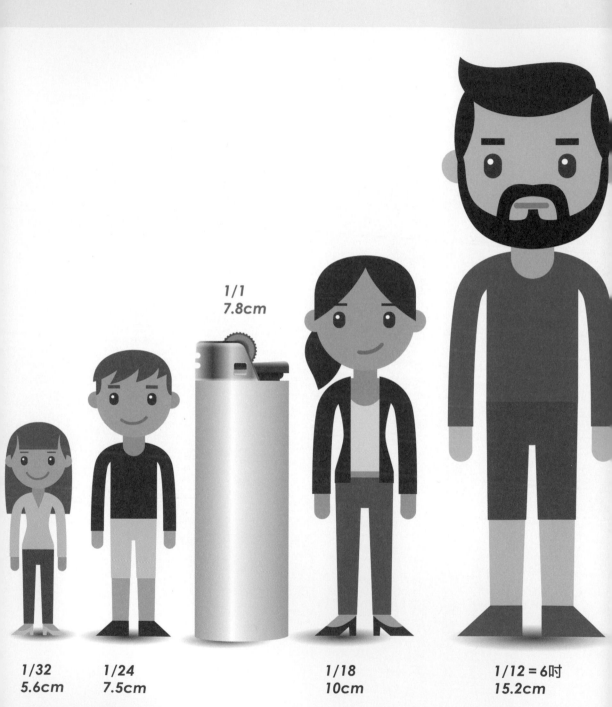

1/32
5.6cm

1/24
7.5cm

1/1
7.8cm

1/18
10cm

1/12 = 6吋
15.2cm

常用人物比例換算表

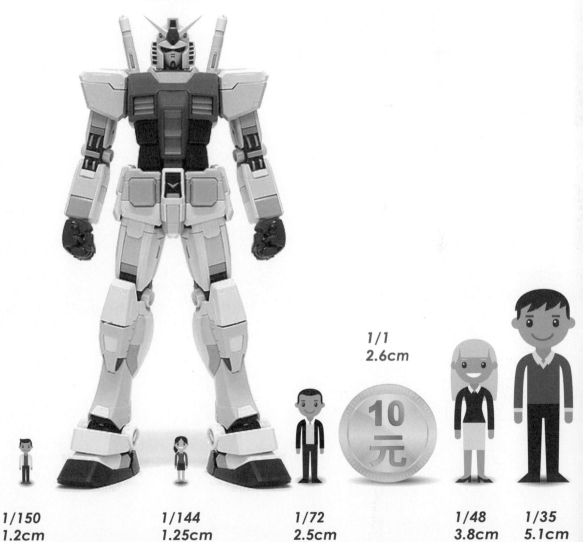

1/144 HG
12.5cm

1/1
2.6cm

1/150
1.2cm

1/144
1.25cm

1/72
2.5cm

1/48
3.8cm

1/35
5.1cm

鋼彈（Gundam）一般分為四種尺寸，包括1:144（HG高級、RG擬真級）、1:100（HG、MG大師級）、1:60（PG完美級）、1:48（MEGA較巨大但內部構造完整）。在作場景時，1:144還可運用到N規的套件，其他比例可運用的套件就比較少。組裝完成後的鋼彈，再搭配一個DIY的場景，是科幻玩家的最大樂趣，這種組合在玩家口中叫做Ganpura（ガンプラ，鋼普拉），是Gundam和Plastic（塑膠模型）的合稱。

了解袖珍和微縮，以及各種比例後，會有助於觀察和學習。我個人對於各種比例的製作都有興趣，因此都會嘗試看看。

煞有其事的昭和車站

分享了袖珍和微縮的概念後，讓我們再回到作品吧！

在袖珍博物館欣賞了「昭和場景」後，最吸引我的，就是那片栩栩如生的道路場景和林立在房屋後面的電影看板，讓畫面增添了不少生命力。我也想要嘗試類似的手法，於是開始製作這件車站的場景。

這座車站的本體是購自日本的袖珍材料包「嘉例川駅」，因為窗框的結構頗複雜，仿真度也高，對於想要挑戰高難度的人來說，是很合適的嘗試。當時我開始對微縮有了初步的了解，也開始試著製作書本、紙箱、易開罐等小物。那時對材料認識的並不多，就動手將泡麵杯蓋反面的錫箔紙

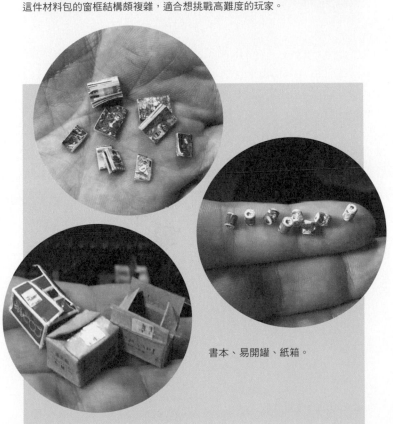

這件材料包的窗框結構頗複雜，適合想挑戰高難度的玩家。

書本、易開罐、紙箱。

貼在厚紙板上，做出菸灰缸和垃圾桶的質感；菸蒂則是用迴紋針塗上白漆，效果還不錯。然而時至今日，若檢討當初的做法，其實用塑膠板和塑膠棒就可以很快做出這種效果。一連串的試驗和經驗累積，也是手作微縮的樂趣。

第五章／妄想世界裡的「佐ケ須木駅」

泡麵杯蓋反面的錫箔紙貼在厚紙板上，就可以做出菸灰缸和垃圾桶的質感；菸蒂則是用迴紋針塗上白漆完成。

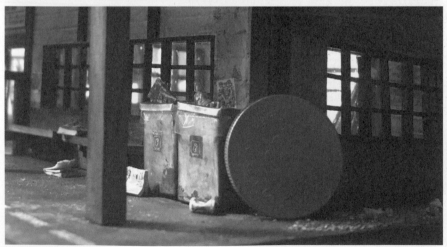

因為比例大約在 1:35，所以我買了一盒那個年代的蒸汽火車模型作為場景的元素。然而當時經驗不足，不知如何下手，於是東西就這樣放了一整年，沒有繼續做下去。直到二〇一六年八月我在濱松獲獎後，主辦單位希望我十月再帶一件微縮作品來展出。當時手中除了「大阪燒肉」這件半成品外，就沒有其他作品了。於是我決定投入一個月的時間，完成這件車站場景。道路我使用粗目的砂紙來鋪底，再用白色噴漆噴上大大的「止まれ」（停）和路線，效果比預期的還好看。

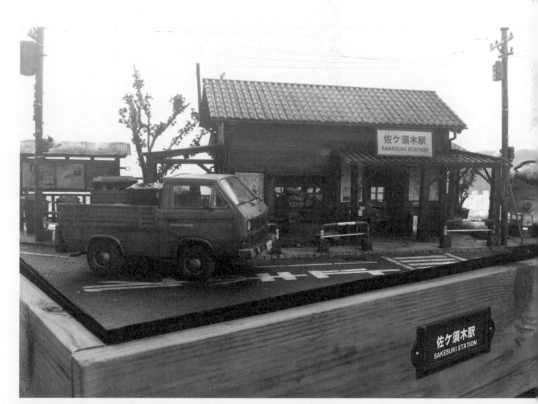

道路使用粗目的砂紙來鋪底，再噴上大大的「止まれ」（停）和路線。

「佐ヶ須木」車站的草圖。

機器人 WeGo 正在搬貨。

98

在構思的過程中，我開始搜尋昭和時期的老車站照片，也陷入了自己的妄想世界裡。車站的候車區有一塊公布欄，我在兩側都貼了昭和時期的廣告，可增加作品的擬真度。為了讓車站四周的細節更豐富，我想把機器人 WeGo 也放入場景內，呈現出機器人正在搬貨的氛圍，同時畫下了場景草稿。我甚至還構思了一個煞有其事的車站名稱「佐ヶ須木」，其實是日文「酒好き」的同音，即「喜好飲酒」之意。這一站的前後兩站，分別是「じおらま」、「おつまみ」，也就是「微縮」、「小菜」的意思。

停泊在車站的腳踏車。

火車頭的櫻花圖騰，其實是某廠牌的啤酒商標。

蒸汽火車頭有個昭和年代的櫻花圖騰，留意看的話會發現它是某廠牌的啤酒商標。這種隨意創作的感覺，就好像自己是個總統，可以痛快地瞎搞。創作微縮的樂趣就在於，內心的一些想法可以肆無忌憚地表現出來，如果被認可的話，創作下去的動力會更強大，作品的精細度和趣味性也會慢慢表現出來。我是這樣在臉書朋友的讚聲中和鼓勵中持續默默創作的，他們激發了我更多更有趣的新靈感。

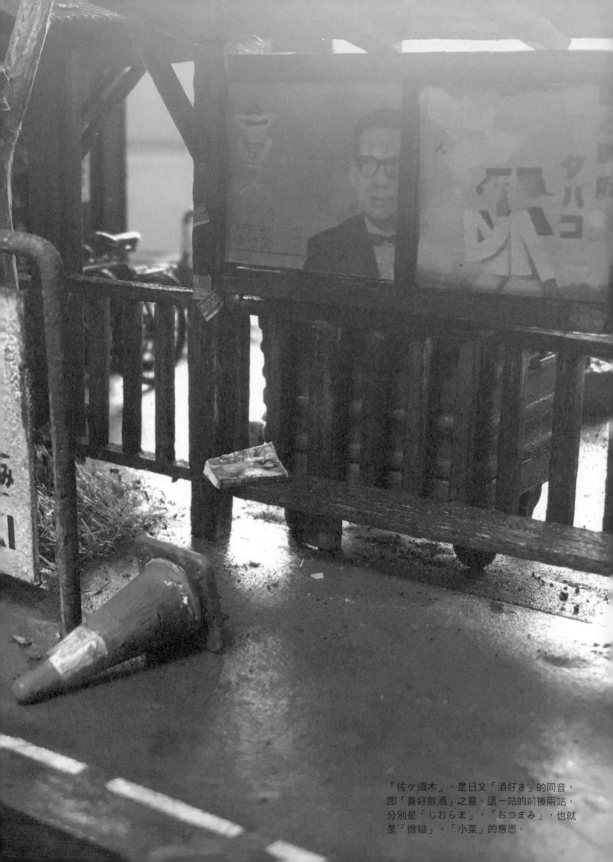

「佐ケ須木」，是日文「酒好き」的同音，即「喜好飲酒」之意。這一站的前後兩站，分別是「じおらま」、「おつまみ」，也就是「微縮」、「小菜」的意思。

1) 在Google上搜尋展開圖的紙箱，調到適當比例後列印出來。可以用牛皮紙和影印紙印出不同的質感。

2) 列印後再貼在厚卡紙上，牛皮紙則可以貼在手提袋上。

3) 用刀片切割出外型。

4) 用沒有墨水的原子筆畫出折線，折好後以白膠黏合。

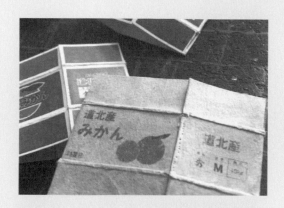

5) 將一般膠帶切細，貼在外箱上，做出封箱的質感。

6) 完成後再切開膠帶，做出開箱的感覺。

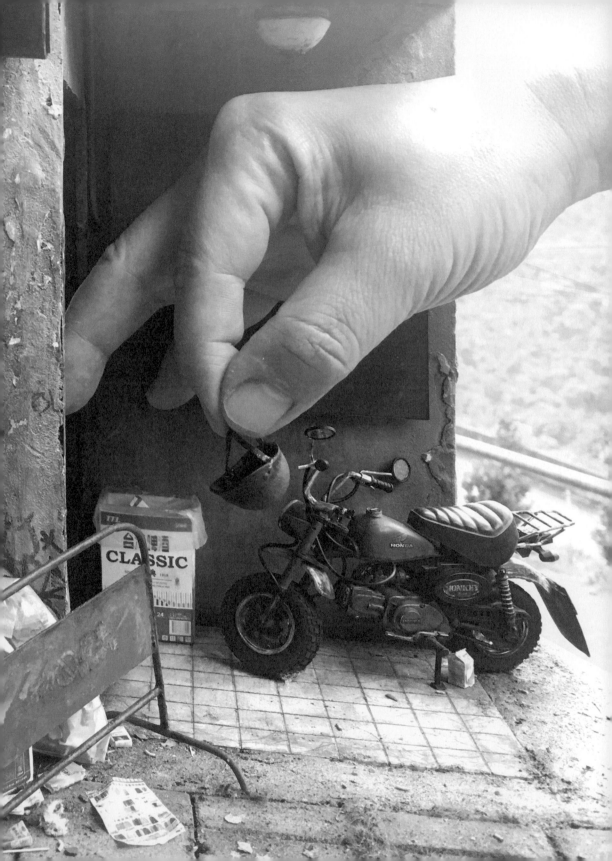

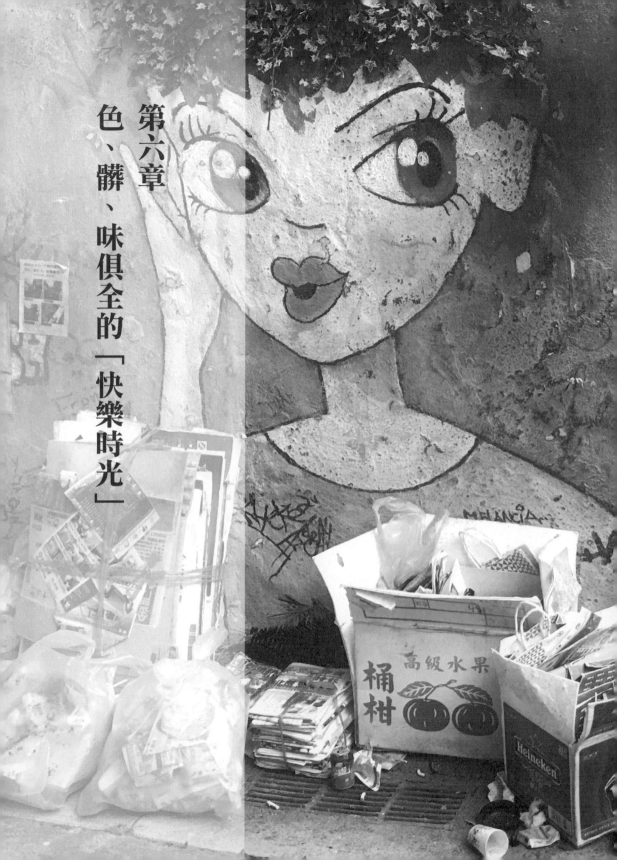

第六章

色、髒、味俱全的「快樂時光」

高中時代的微雕

因為小時候很喜歡畫畫，畫得也還可以，所以從小學到國中，班上的「學藝股長」幾乎都是由我來擔任。我不愛念書，也討厭上體育課，大概只有這個股長適合我吧。國中畢業進了復興商工後，才知道這裡滿是人才，全台灣同年紀喜歡畫畫的孩子都跑來這裡念書了。

雖然和其他同學比起來，我的畫畫能力沒他們好，但吃喝玩樂我可不輸人，記憶中，在復興念書三年下來，玩樂比認真畫畫還多。難怪畢業三十年後，當年的班導何瑞卿老師來到我鳥來山上的房子「十三月藝廊」時，看了我的微縮作品，卻怎麼也想不起來我在復興時有什麼過人之處或特殊才藝。嘿嘿，其實還是有的，只是沒人知道而已，這個祕密我一直都沒跟其他人提過。

當年期中考時，我常會邀同學打賭，如果英文我考一百分的話，他們得一個個輪流請我吃飯，如果我輸了，我就請大家吃飯。同學怎麼也無法想像，上英文課時常常在睡覺，或沒帶課本被罰站的我，居然每次都賭贏。復興商工的英文課相對簡單，只要在考試前一晚請二哥幫我惡補一下文法，再加上我製作的「精美小抄」就可以了。

製作「精美小抄」，首先要做出一把細小的刻刀。在圓竹筷上端的中心點，切出十字形的凹槽，插入一根針後，再用膠帶捆起來，就可以在「雷諾原子筆」上面「微雕」了。這款原子筆有八個平面，一面寫兩行的話，可以寫上一百五十多字，算一算一支原子筆最少也可以寫上一千二百個字。其實花了一整晚在微雕「精美小抄」後，自己也背下了不少的單字（作弊是不良行為，小朋友

106

我在烏來山上的房子「十三月藝廊」。

何瑞卿老師和師母來訪。

請不要模仿）。這應該是我愛上製作小物件的起源吧。大學聯考考書法時，我也用上了這招，在毛筆筆桿上刻滿了隸書部首的各種勾勒、撇法。很遺憾，那一年只差七分就可以考上大學了。當玩伴陸續去當兵和升學後，我則選擇了到日本念書。

睽違二十年後再次作畫

在日本專科學校的兩年裡，我第一次接觸了「Liquitex」壓克力顏料，用這種神奇的顏料可以在任何的物件上作畫，不論是油畫布、塑膠、玻璃、木器甚至美甲，都可以盡情表現。它介於油畫和水彩之間，不管是薄塗或厚疊、透明或不透明，都可以表現出來。我在日本念書時，就常用這種顏料取代油畫顏料作畫。

二○一二年，我懷念起小時候做過的機器人模型，那幾年開始蒐購一些老模型打發時間。當時我還是使用二十多年前慣用的田宮水性漆，那時純粹是為了消遣打發時間，所以不太在意塗裝後的質感。然而在二○一六年開始製作微縮後，發現不管再怎麼細心使用這款漆塗裝時，都無法呈現出我想要的質感，才意識到或許該換成壓克力顏料試試。田宮的水性漆雖然也是屬於壓克力顏料的一種，但不知它還加了什麼成分，手塗後的厚度很難呈現出精緻的效果。

我選用西班牙的 Acrylicos Vallejo 水性壓克力顏料塗裝，這品牌的顏色很豐富，適合不擅長調色的玩家使用。田宮的漆料我只

108

在日本求學期間，我常用壓克力顏料作畫。

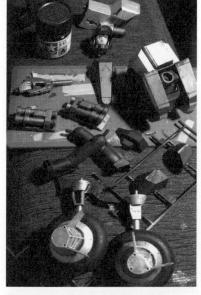

使用水性漆，塗裝後的質感並不理想。

保留了金屬色系列。一些比較進階的模型玩家，則會選用美國 Liquitex（麗可得）或日本 Holbein（好賓）的壓克力漆調色使用，另外，使用油畫顏料也有不同的質感。

那時我的技術不是很成熟，於是在 YouTube 上搜尋各種塗裝技巧，但上面的塗裝方式和理論都太複雜，有看、有聽，但是都沒有懂。某一天，我突然頓悟，根本沒必要被理論所限制，只

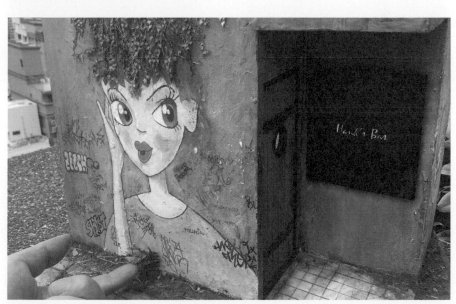

作品的外牆正好像一塊「畫布」，讓我重拾塗鴉的樂趣。

要單純地觀察和嘗試，並把立體模型當作一塊平面的畫布去畫，就會發現其中有數不清的技巧可以運用。塗裝前，我會先以油漆店就可以買到的各種顏色噴罐打底，因為我的創作大都會再舊化，因此不會因為顆粒過粗而影響塗裝後的質感。打底後，就是一連串的手塗和舊化過程。我沒用過噴筆，因為噴塗不當的話，往往效果會很假。

有了壓克力顏料，有了把立體當作平面創作的概念後，對於我的微縮創作幫助非常大。尤其在壓克力顏料的應用上，可以說在這件「快樂時光」得到最好的發揮，作品中的那面牆，正好是一塊平面的「畫布」，也是我自日本畢業二十多年後，再次拿起畫筆塗鴉的創作。

從馬桶到酒吧的過程

創作時，往往「計畫趕不上變化」。以這件「快樂時光」來說，一開始我只是想做一間廁所，裡面的馬桶伸出一隻鬼手，嚇嚇觀賞的人。但在製作時，一直冒出新的想法，越做越大，最後演變成了現在的規模。

長谷川模型為了配合六吋人偶市場，開發了一系列1:12的場景道具，包括桌椅組、工程組、夾娃娃機、扭蛋系列等等商品，頗受阿宅的歡迎，我自己就買了不少存放備用。這組舊款日式馬桶在開工的第一天，就做得太入神，連水箱裡的細節也做了出來，朋友都直呼我太變態了，因為場景完成時是看不到水箱裡面的，為什麼要做呢？確實，作品完成後水箱裡是看不到的，但如果哪天哪個

無聊的人用內視鏡蛇管攝影機拍攝水箱內部時，發現裡面空無一物，必定會虧我一番，所以索性還是把它完成了。製作一些別人不會注意到的細節，是我的樂趣。

原本的構思只是從一間廁所開始。

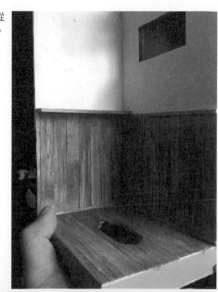

讓朋友驚呼「太變態」的抽水馬桶水箱內部細節。

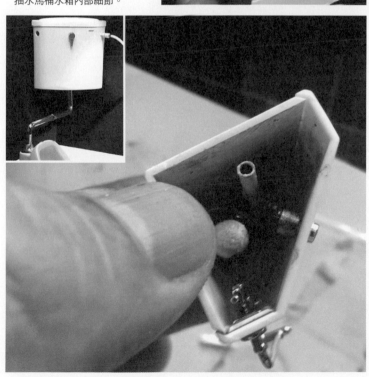

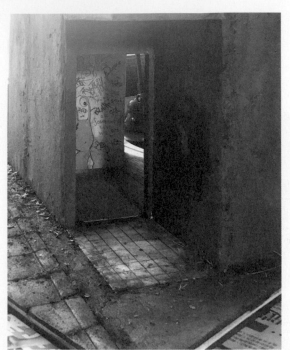

從一間廁所做到外圍的牆壁，
最後索性做成了「Hank's Bar」場景。

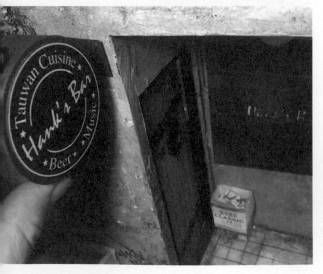

小學時期，我就喜歡在牆壁上亂塗鴉，老家的牆上還保留著當時畫的無敵鐵金剛反派裡的「雙面人」和一些鬼畫符。如今，我也把這種樂趣畫滿在廁所裡，但因畫得太超過，已經偏離了鬼怪廁所的氛圍，倒像是髒亂酒吧的廁所。之後覺得廁所外圍應該給它配上同質感的外牆，於是場景越延伸越大，最後就乾脆做了一家酒吧，於是「Hank's Bar」的場景構思就這樣誕生了。酒吧外頭應該會有一堆垃圾，也會有一些「創作」，於是我把國外塗鴉客的作品複製在外牆上，並製造大量垃圾。這幅可愛的女孩塗鴉應該可以大幅減少垃圾的臭味，增加一些人文氣息吧。台灣地狹人稠，垃圾處理不易，已經快變成垃圾島了，希望透過這個垃圾場景，能帶給大家一點省思。

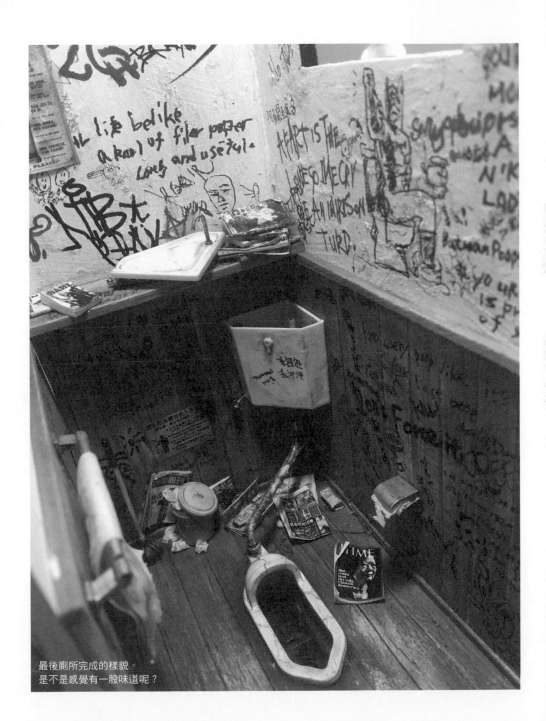

最後廁所完成的樣貌。
是不是感覺有一股味道呢？

第六章／色、髒、味俱全的「快樂時光」

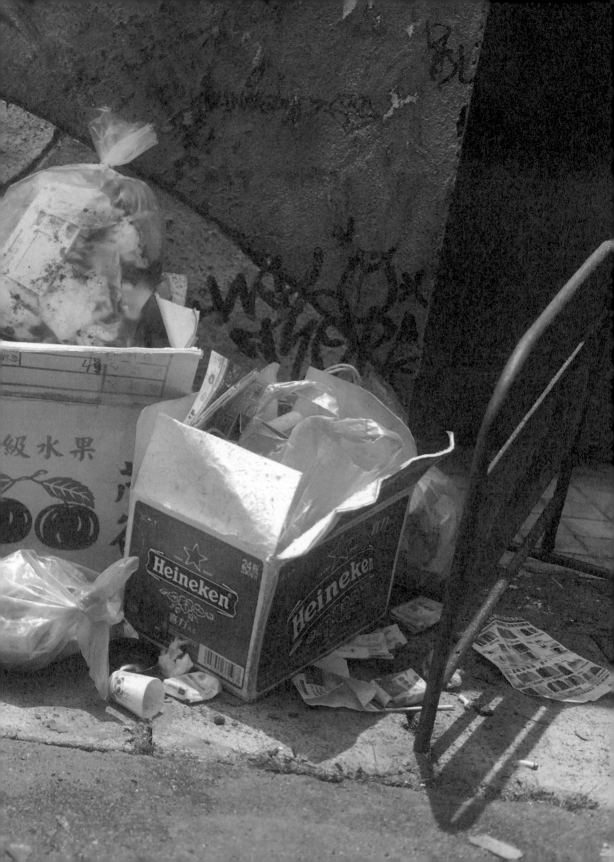

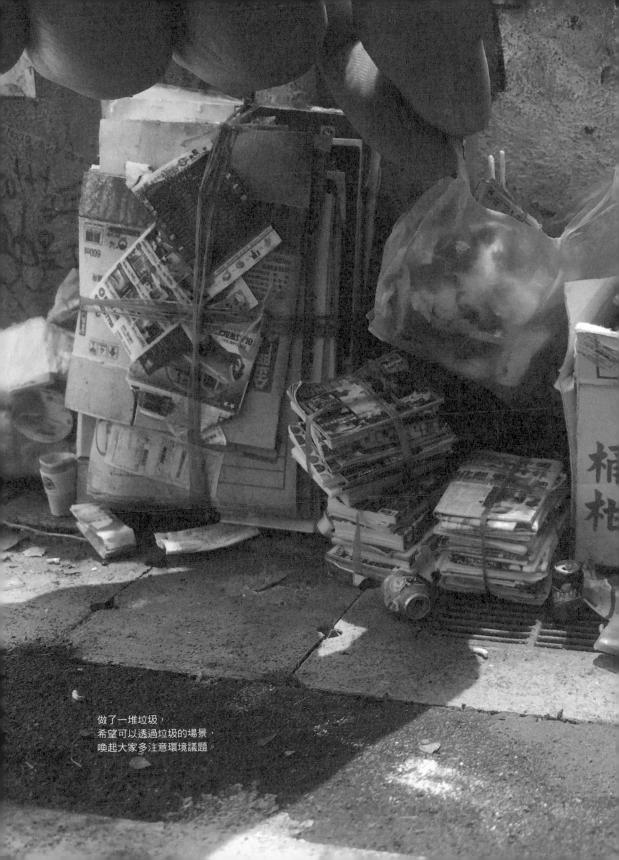

做了一堆垃圾，
希望可以透過垃圾的場景，
喚起大家多注意環境議題。

這部作品還有個小插曲。我曾經在網路上看到一張照片，一位阿伯騎的機車擋泥板上居然印刷了高雄市長陳菊的肖像，因為印象深刻，我也把它縮小還原到場景中。這台1:12的「花媽擋泥板」Honda Monkey 機車，也成為場景裡最有趣的梗。有幾位老外想要高價收購，但因為同樣的東西不想做兩次，我都婉拒了。

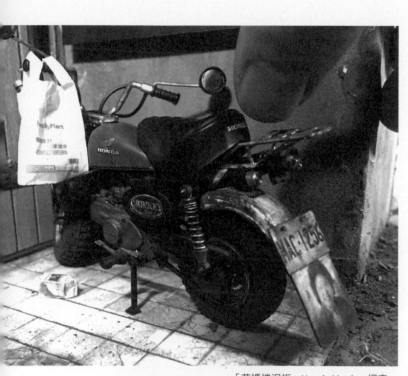

「花媽擋泥板」Honda Monkey 機車。

116

靠「色、髒、味俱全」奪得「坂本賞」*

這個場景完成的時候，適逢一年一度的濱松模型大賽第六屆開始報名。原本我沒有打算參賽，但被友人調侃，不要因為得過一次雙冠王就不敢參賽了，山田卓司大師當年還不是參加了五次「電視冠軍」，為什麼要退縮呢？我心一橫想著：「好吧，手中也沒有其他作品，那我就帶這一件『垃圾作品』去參賽看看吧！」因為八月我正好要去日本把「鰻魚屋」作品帶回台灣，反正都是要去，於是就報名了。

微縮比賽的兩項得分重點是「整體印象、觀感的配置」和「故事性」，當大家的創意、技術水準都差不多時，故事性顯然就很重要了。日本人喜歡的場景通常是乾淨、溫馨、文化感之類的，這類作品勝出的機率比較大。我的作品搬入展場的那一天，看到其他參賽者的作品，再看看自己的創作，心裡真的覺得很不妙，我居然帶了這麼「危險」的作品來參展。畢竟這類「作舊、作髒」且非主流的作品，在日本並不討喜，一般民眾的投票票數應該是不多的。

* 「坂本賞」由さかつうギャラリー（坂本藝廊）提供。第一代老闆坂本憲二先生在日本從事微縮製作已經超過半個世紀，是我景仰的大師之一。現在他投入微縮物件產品的開發工作，藝廊已經交由第二代坂本直樹經營。坂本藝廊是一間位於東京巢鴨的微縮材料專賣店，可以說是全日本最齊全的，每回去東京，我必定跑一趟拜訪。店裡有一位華人員工會說中文，所以沒有語言溝通的障礙，是我很推薦的優良店家。

店家資訊：http://www.sakatsu.jp/

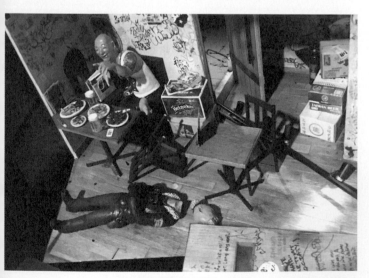

「作舊、作髒」並非日本主流的作品，
但我還是帶它去參賽了。

作品因搭飛機寄艙受損，就像二位大叔互毆後的現場。

三天後，比賽結果公布，很慶幸地這件「色、髒、味俱全」的作品得到了「坂本賞」。評審的評語是，他們似乎在作品中聞到了各種味道：街道的垃圾味、塗鴉的人文味、廁所的臭味、桌上菜餚的香味，且大叔的互動歡樂味，也確實表現出了作品題名的「快樂時光」氛圍。唯一不快樂的是，因為這件作品體積太大，上飛機時必須寄艙，來去兩趟都發生嚴重的毀損，店內的桌椅和門都斷裂了，而且超像兩位大叔互毆後的場景。抵達日本的當晚，我只能乖乖待在下榻的飯店裡修復。

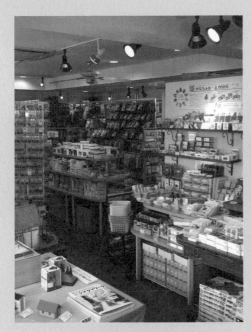

坂本藝廊

坂本藝廊可說是全日本微縮材料最齊全的專賣店。

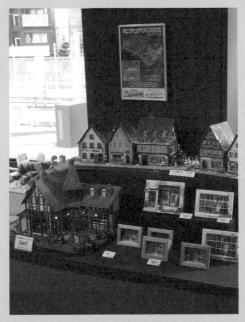

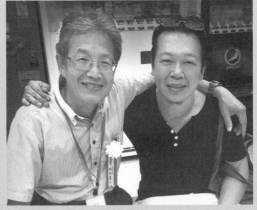

（左）第一代老闆坂本憲二先生。

第六章／色、馣、味俱全的「快樂時光」

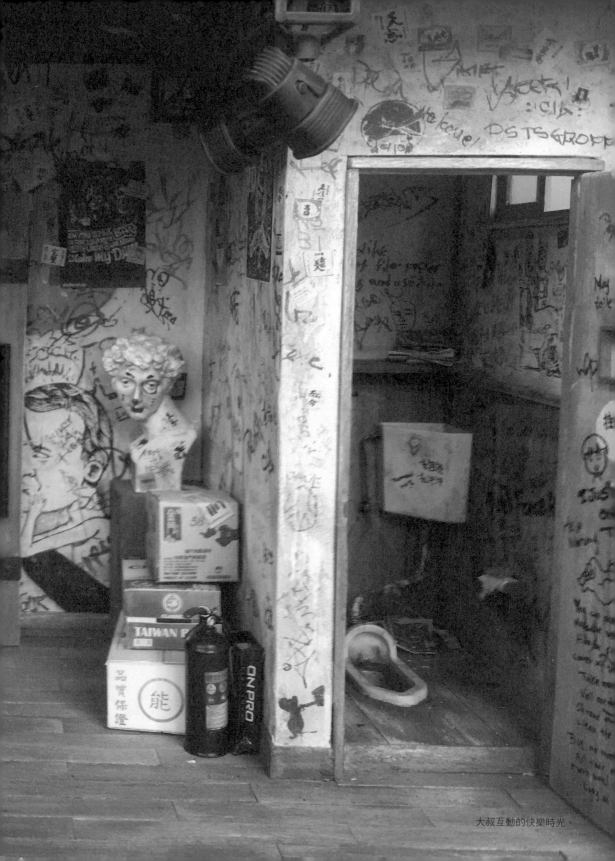
大叔互動的快樂時光。

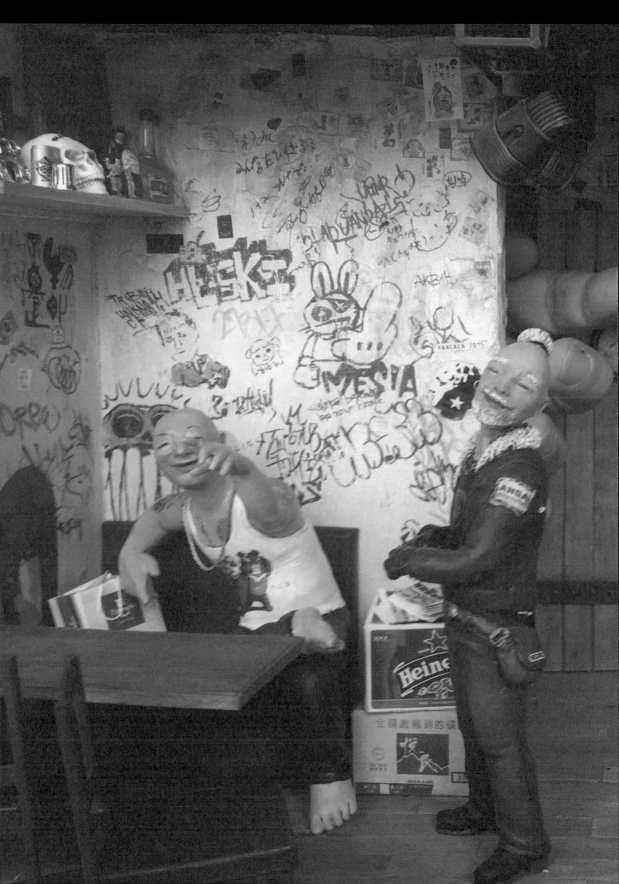

正義魔人現身

向來我都很樂意回覆臉書上的各種問題，然而，這件作品進行到一半時，來了一則令我很不舒服的留言。有一位網友說我不尊重「智慧財產權」，沒有經過某Cafe店家的同意，就擅自將她店裡某件插畫使用在我的作品裡。他一副跟店家很熟、要幫店家打抱不平的樣子，殊不知這個店家老闆娘曾經和我聯繫過，她很感謝我畫了她店裡的那幅插畫，甚至問我她能不能分享出去。當我貼出這段對話紀錄後，這位網友自知理虧跟我道了歉，接下來都是一連串撻伐他的留言，他知道事態嚴重後很快的就把留言都刪除並把我給封鎖了。

其實我在廣告業二十二年的經驗裡，曾經因智慧財產權賠過一筆大錢，當然了解、也非常重視智慧財產權。二〇〇九年我接了一項活動案，公司的設計師「無心地」截取了一段某業主的水波紋圖案，置入到另一客戶的廣告主視覺裡。這件案子推出一個月後，第一次，我被提告了。我的客戶收到侵權的存證信函，並對我做出諸多要求。我很快地處理賠償問題，並將廣告全省回收，重新製作。前後三個月，搞得我筋疲力盡，賠償了三百多萬，這件事才宣告結束。這是多大的痛啊，所以我對智慧財產權的問題，當然很清楚。

然而，值得我們思考的是，在微縮的世界裡，真有侵權問題存在嗎？做芬達易開罐要先取得可口可樂公司的答應嗎？7-Eleven的招牌要先取得統一企業的授權嗎？我拍攝到的台北市街景，貼在臉書需要跟商家一一告知嗎？若製作微縮地球，還真不知道要跟哪個上帝報備呢？

我可以確定的是，「非商業營利」行為的話，肯定是沒有問題的。微縮的創作是快樂的，千萬不要把真實社會的利益考量帶入縮小的世界裡，因為在縮小的世界裡，是沒有政府的。

微縮世界的智慧財產權問題

對於他人的優秀作品進行仿作，或是「二次創作」，在某種情況下也是對原作的致敬。我在「快樂時光」外牆上畫的塗鴉，是一位外國塗鴉客的創作，他看到我重製他的原作後，高興萬分地向我致謝，甚至把他的臉書頭像換成了這一張照片。因為他的創作被認同，透過我的作品也被更多

因為喜歡這件作品，我重製了外國塗鴉客的作品，對方非常高興，甚至作為自己臉書頭像的圖片。

人看到，這是多麼快樂的一件事。我尊敬的荒木智先生，曾經創作了一款零式戰機概念的小阿愣，為了表達我對這件作品的喜愛，我把它縮小成1:6的尺寸，放在「男人的玩具屋」裡。他看到後會認為我不尊重他而生氣嗎？當然不會，他很開心地按讚，還給我留言了呢。微縮的樂趣不就是人與人之間的共鳴和認同嗎？

因為不少微縮創作者也遇到過這類問題，在社團裡引起高度的討論，一位熱心的網友特別詢問了相關領域的律師。茲節錄這段內容大意，供大家參考：

漢克，最近剛好進修關於著作權、專利權及商標法的法律課程，看到你提到了與某人的爭論，我知道就你這一方是沒有法律問題的。但為了慎重起見，今天去上課時，我將你的情況私下請教了老師（他是專攻這類法律的律師），老師說，像可樂這類「工業產品」的商標權，在商品售出時即權利耗盡，加上你是創作微型作品，在市場上並不會因你製作的微型可樂與芬達，而對該廠的產品市場造成混淆。至於海報書籍之類的智財權（含放大、縮小）重製，雖著作人可指責你重製了他的設計，但依法律來看，這點你可主張所謂的「合理使用」。因為你是創作微型作品，而不屬於重印海報販售這類的重製行為，所以，簡單來說，老師認為是沒有問題的，除非你是大量印製小海報來營利。希望往後你可以安心且專注在你的微型創作。

因為我很喜歡荒木智先生創作的零式戰機概念小阿愣，我做了一個1:6尺寸的縮小版，向荒木智先生致敬。

只要不是營利並造成廠商的產品市場混亂，微縮創作是相當自由的。

這段文字我也曾貼在臉書的微縮社團上，就是希望大家能心安地創作。只要「二次創作」屬於非營利行為，對原廠來說都是廣告宣傳的效益，所以並不會有侵權的問題。

1) 將不要的書籍切出一小塊，側邊上白膠，做出「膠裝」的感覺。全聯生活誌或是第四台節目目錄等印刷品用紙較薄，會更加逼真。

2) 以手機拍下書籍封面或是上網搜尋圖片後，用可以縮小圖片的軟體將圖檔縮小到你要的尺寸後，再列印出來。

5) 將封面和書背黏在步驟一的膠裝處。

3) 用尺的邊緣壓出書背的摺線。

6) 膠乾了後，切出書的外型即完成。

4) 在書背和左側塗上白膠。

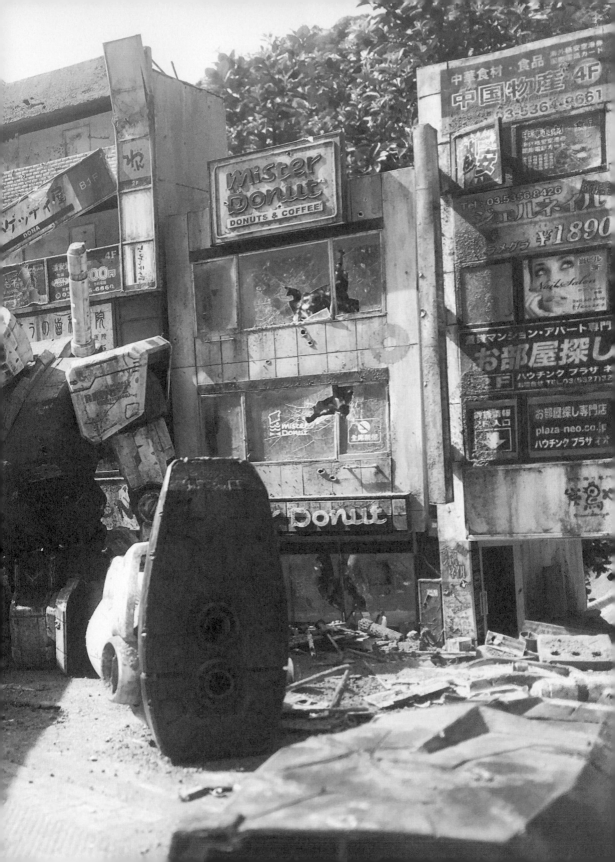

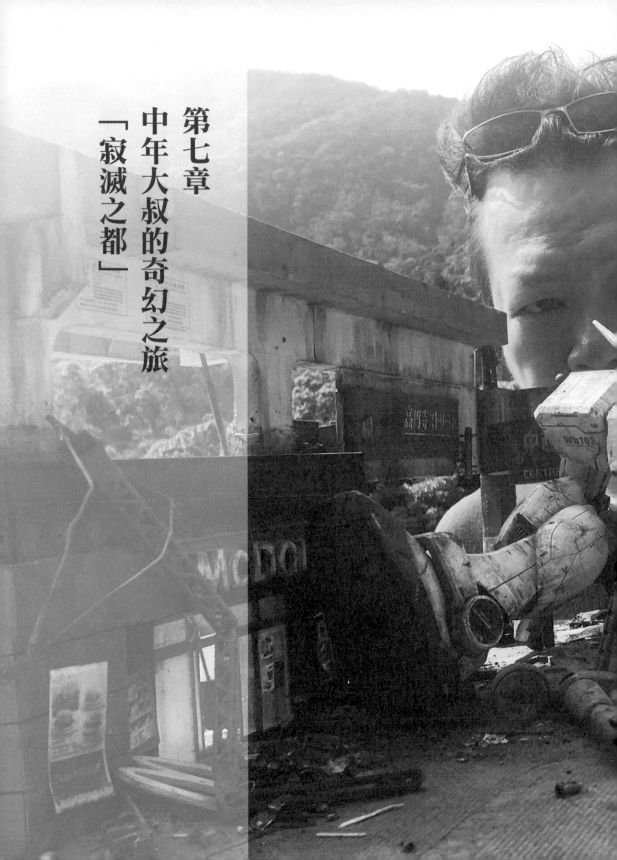

第七章
中年大叔的奇幻之旅
「寂滅之都」

GBWC參賽過程

GBWC全名為「Gunpla Builders World Cup」（鋼彈模型製作家全球盃）。到二○一七年止，已經邁向第七個年頭。這是日本萬代玩具公司（BANDAI）所舉辦的年度世界大賽，比賽分成十五歲以下的「青少年組」和十五歲以上的「公開組」，各個國家會選出兩名所屬組別的冠軍，前往日本角逐「世界冠軍頭銜」的最高榮耀。

自從小學畢業後，我就再也沒有組過鋼彈模型，它和做場景不太一樣，組裝的重點在「機體的改造和創意」，這對我來說是非常陌生的領域。二○一七年五月得知這項賽事後，我就連絡玩鋼彈的好友小崔，想聽聽他的意見。小崔興致高昂地要我參與此賽事，還送了我一台他已完成的1:48鋼彈。我每天望著這台鋼彈，思考著如何把它和場景結合。總之，東西到我手裡都沒有好下場⋯先構思鋼彈被打趴的姿勢，再慢慢塗裝吧。

朋友小崔送了我一台他完成的1:48鋼彈。

結果我把小崔的鋼彈舊化成這樣。

我構想的畫面，是鋼彈陣亡在一幅很淒涼的場景裡，而陣亡的地點，我想了三個可能的地點。第一個是我公司附近的超商前，另一個則是日本萬代總公司前，最後一個就是我曾經念書的地方「高円寺」了。經過比較後，覺得鋼彈實在沒有理由會跑來台灣這個小島開戰，放棄。萬代總公司呢？上網Google看了一下門面，都是冷冰冰的玻璃帷幕，也放棄。高円寺北口的商店街是我留學時代打工的地方，有麥當勞、Mister Donut、美甲沙龍等，非常熱鬧，若選擇這裡做場景，也有象徵性的紀念意義。因此我決定要讓鋼彈「淒美」地倒在我最喜歡的這條街上。

比賽規定作品必須在五十公分立方內，因此我把那一排建物中左側最高的七層樓改為五層，因為中間的三層建物沒什麼特色，我就把Mister Donut移到這裡，高架橋上的隔音鐵板牆會遮蔽

我在日本求學期間居住在「高円寺」。

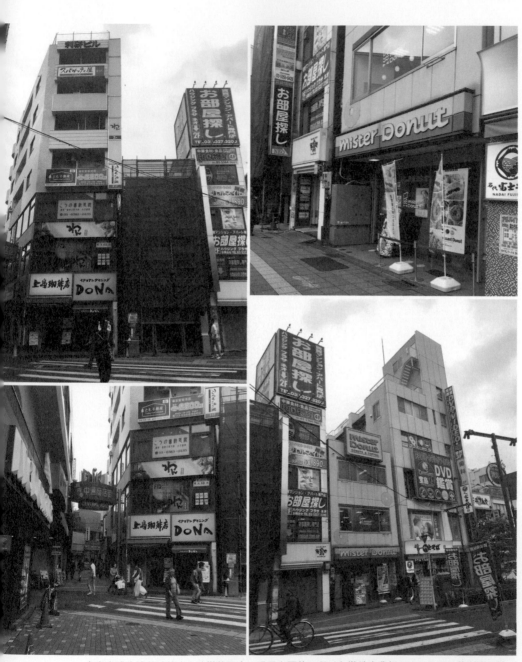

上島咖啡右邊的建築尚在改裝施工中，看不出原貌，所以在微縮中我把 Mister Donut 移到這一棟。

到辛苦製作的鐵路，所以也捨棄。這樣有高有低的三角配置，除了有美感外，拍出來的照片也會更有層次感。

這件作品是我繼「鰻魚屋」後，做過最複雜且最久的作品，搞得自己的工作室也像場景裡的戰場一樣，亂糟糟一片。

為了製作高架鐵路，我花了不少時間了解它的結構，開車經過高架橋也會盯著橋看，並拍照存檔。為了做出真實街景裡的物件，我需要比對上百次甚至上千次Google街景。至於戰場上是怎樣的畫面和滋味，我也不知道，只能參考一些天災的圖片，再揣摩自己就在現場的所見所聞，一筆一筆地思考、描繪出可能的景象。在比賽截止前的兩個星期，我甚至「周休五日」，每天花將近十二小時製作，幾度因為太累，怕來不及完成而想要放棄。最後三天，不得不放棄建築物的內裝，把重點放在街道上的垃圾。我工作桌上的「寂滅之都」場景，終於在八月十三日截止日當天凌晨兩點完成。

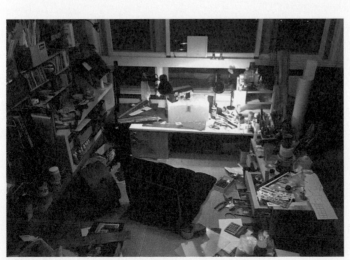

製作這件作品時，搞得自己的工作室也像戰場一般混亂。

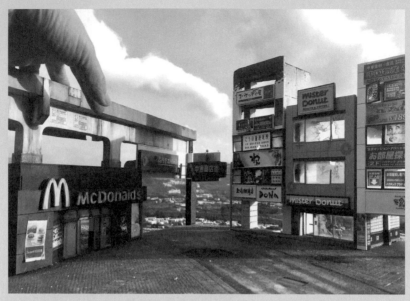

將街上實際的店面做一些高低調整，讓畫面更有層次感。

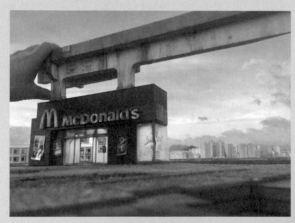

為了製作高架鐵路，我經過高架橋
總會拍照以便研究橋樑結構。

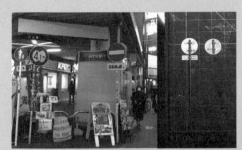

為了做出現實場景的物件，
多次比對Google街景。

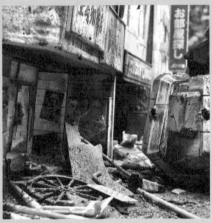

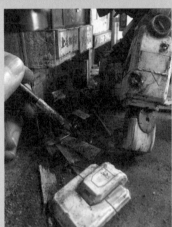

盡可能呈現出戰場上的
質感和細節特色。

第七章／中年大叔的奇幻之旅「寂滅之都」

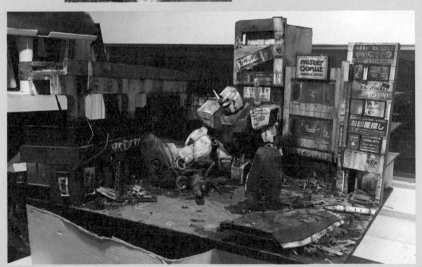

總算趕在截止日當天完成了。

一件備受愛戴的作品

交件當天，看了大家的作品後，內心想著：「做得那麼辛苦，雖然不敢妄想前三名什麼的，但入圍總應該還是有希望吧？」雖然是這麼想，但內心還是做好了最壞的打算⋯⋯落選。我還在筆記本上注記了未入圍者八月十九日得撤走作品的時間。

八月十六日是公布入圍作品的日子，但前晚臉書上已經開始流傳入圍的作品。半夜兩點多，我很好奇看了一下有哪些作品入圍。看了一輪後，心臟頓時刺痛了一下！再仔細看了第二輪，還是沒有看到我的作品。我很確定自己落選了。那晚我睡得並不好，還夢到是貼文的人忘了拍下我的作品。

天亮後，我帶著一絲絲希望，再看看其他人的貼文，當時有人貼了我作品的照片，並寫著「這件作品居然沒有入圍」之類的感言，我頓時才真正地清醒過來。比賽本來就有輸有贏，得失心不要那麼重，雖然是花了三個月心血的作品，難免有些失落。認清這個事實後，一早我就在臉書上宣布「落選感言」：「可能是因為鋼彈被打趴得太慘，因此未能入圍二○一七年GBWC比賽，在此也恭喜其他入圍者。」

發文後不久，按讚和分享的次數把我嚇了一跳。這篇感言在一天內就被分享了上千次，效應持續了兩周，最後在一萬一千多次的讚和分享中漸漸沉寂下來。西班牙知名玩具模型雜誌「SCIFI SCALE」還特地跟我邀稿，標題也下得挺諷刺的⋯⋯「不能入圍的傑作」。雜誌用了幾頁的篇幅介紹

這件無緣入圍的作品，和其製作過程。有人問我，是怎樣的動機讓我想把鋼彈弄得如此淒慘？我想到了電影「鐵達尼號」，從劇情來看，傑克可以不必死，但導演柯麥隆堅持要讓他死，傑克淒美的死法也讓該片成為電影史上最賣座的電影之一。我的鋼彈也必須死，但沒想到這一死也成了臉書分享鋼彈次數最高的紀錄。

落選後，原本打算偷偷摸摸把作品帶回家，但因為臉書一些好友的留言和鼓勵，讓我跌到谷底的心再次爬了起來。那天我光明正大從三創園區把作品撤走。現場還有幾位粉絲特地跑來看作品最後一眼，並留下了合影。真的很謝謝各位的支持和打氣。

西班牙知名玩具模型雜誌「SCIFI SCALE」特地報導這件作品。

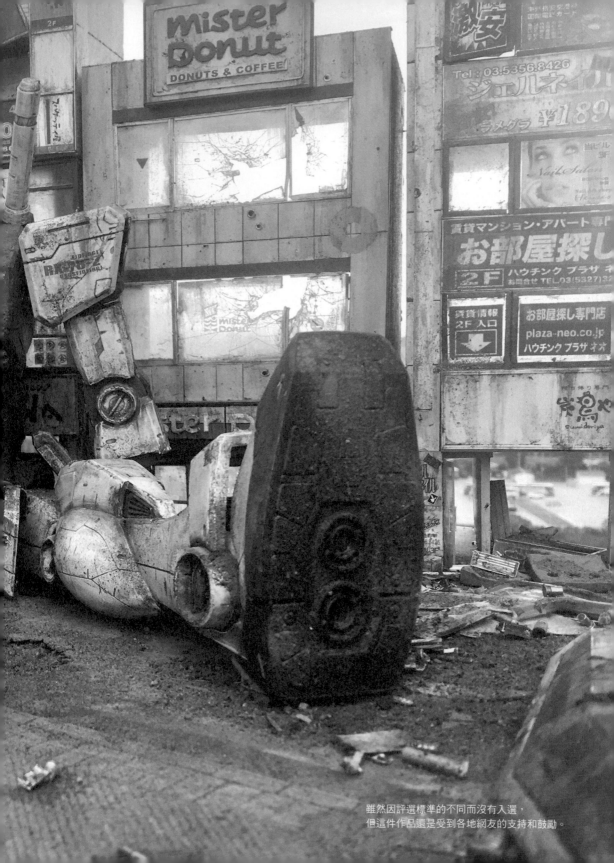

雖然因評選標準的不同而沒有入選，
但這件作品還是受到各地網友的支持和鼓勵。

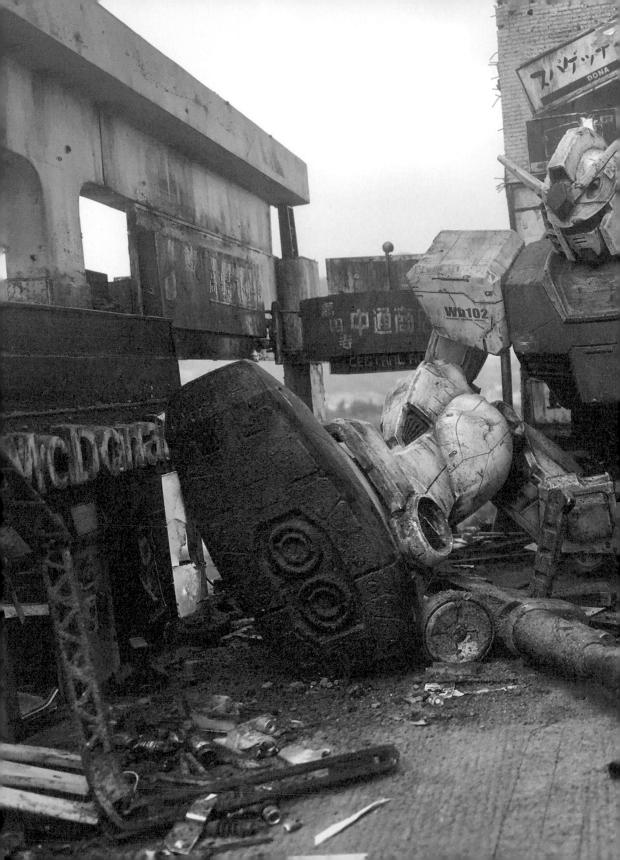

賽後的感言

我心中很感謝這麼多人對「寂滅之都」的喜愛與指教，甚至還有網友為我叫屈。然而留言實在太多，無法一一回覆，於是我當天又貼了一段文字，除了感謝大家的支持，也希望消除大家對比賽的諸多疑慮，一項國際級的賽事，不要因為這事件而讓大家失去對它的信心。

當初，六月決定要參加這項比賽時，我曾和台灣軍模大佬樊成彬提起，他也提醒過我，用我的寫實技法和這樣的場景是不會得到評審青睞的。鋼普拉自有一套他們的評分標準。我回覆他，我還是會忠於自己的創作概念。這一次的入圍作品中，也有我欣賞的，可見評審還是很用心，或許評選標準的關係，讓我這件作品沒機會入圍。

我創作的概念就是「真實」，單純只是想表達如電影般的畫面，場景做得真實漂亮，主角才會被活化，鋼彈的淒涼感就是被場景襯托出來的。其實這件作品我花在場景製作的時間，就比鋼彈本身多了四倍，因此被一些網友批評我是參加錯了比賽，自己也是虛心接受的。

這件作品還有一個插曲。我把 Gundam 誤拼成 Gumdam，這失誤也成了這件作品的特色之一，即使事後得知有誤，我還是不想更正名稱。後來我索性做了一張電影海報，自我調侃一番。Gumdam 的發音帶有生氣、強勢的感覺，不是更霸氣嗎？最後，我又做了一個「歡樂 a 夢彈」貼在版上，讓大家笑一笑，這趟中年大叔的奇妙旅程，也就在這片歡樂聲中圓滿落幕。

我把Gundam誤拼成Gumdam，這失誤也成了這件作品的特色之一，後來我索性做了一張電影海報，自我調侃一番。Gumdam的發音帶有生氣、強勢的感覺，不是更霸氣嗎？

比賽結束後，我又做了一個「歡樂a夢彈」貼在版上，
讓大家笑一笑。

聽說「鋼彈模型製作家全球盃」有年齡的限制，也就是說若二○一八年我不報名的話，過了五十歲我就不能參賽了。這也激起了我再玩一次的想法。有了這次的經驗和這麼多的建言下，雖然還不確定自己會做出怎樣的作品，但我知道，玩微縮、做自己的快樂，重點就只在參賽，得獎與否就沒那麼重要了。

1) 上日本的網站搜尋關鍵字「道路標識」可以找到尺寸和
工法。

2) 實際標誌牌直徑 60cm，換算成 1:48 比例後為1.25cm。
使用割圓器將 1mm 厚的 ABS 板切割出縮小的標誌牌。
實際標誌牌的支柱總長度（含埋入地面）約為 320cm，
換算成 1:48 比例後，為 6.67 cm。使用 1.2mm 的鐵絲切
出縮小的支柱。

3) 使用美國Alliance Model Works出產的1:24 Toolbox and
Hand Tools LW2400模型場景用的工具組蝕刻片，用編
號6的零件做成標誌牌背面的固定鐵片。

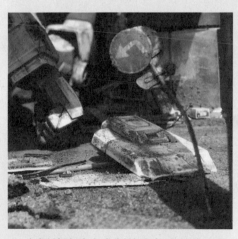

5) 在標誌牌貼上自製的白色水貼。因為
主題是戰爭，可以讓支柱適當彎曲，
再舊化完成。

4) 組裝完成後噴上白色漆。

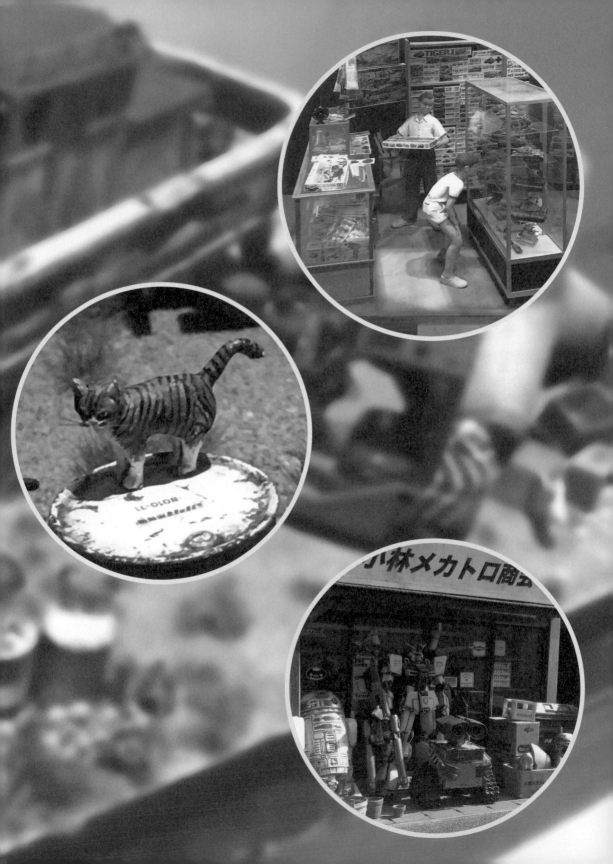

第八章
向三位微縮大師學習

這兩年我認識了不少各國的微縮大師，因為曾經留日而能用日文溝通的關係，我和幾位日本大師有較多的互動。幾次飛到日本，就是為了一睹他們作品的風采。以下介紹三位日本的微縮大師，他們的作品都有自己的特色和風格，非常值得大家觀摩和學習。

跟山田卓司（Takuji Yamada）學「情感」

山田卓司在日本、甚至在國際微縮界裡，是一位享有「神」一般號稱的人物。二〇一六年八月我參加「濱松微縮模型大賽」時，第一次和他見面。山田先生穿著短褲、白襯衫，一副休閒的打扮和我聊著「鰻魚屋」作品的種種。後來在名古屋的地方模型展和每年六月舉辦的「靜岡Hobby Show」也都有碰到他本人，想要親自見到大師並不困難，只要掌握日本各地大規模模型展，山田先生都必定會出現，以了解最新的模型資訊動態。

山田先生從小學五年級就開始玩模型場景，十九歲開

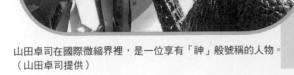

山田卓司在國際微縮界裡，是一位享有「神」一般號稱的人物。
（山田卓司提供）

始以專業模型師的身分受日本「Hobby Japan」模型雜誌委託製作各種類型的科幻模型，至今作品超過三百件。一九九四年，山田先生在「電視冠軍」節目的職業模型師微縮賽中，創下了五度冠軍、三連霸的紀錄，奠定了「場景王」的封號。我曾問他，為什麼後來不再參加「電視冠軍」的比賽，原來是因為預定參加下一次賽事的選手突然身亡，他在難過感慨之餘，決定不再參賽，這也是後來節目停播的原因。

山田先生對人和人之間的情感觀察入微，作品充滿厚重的人情味。我特別喜歡他的「模型少年的日常」和「家族」兩件大作。我1:6的作品「宅男的房間」就看得到這兩件作品的縮影。山田先

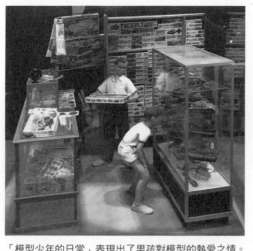

「模型少年的日常」表現出了男孩對模型的熱愛之情。
（山田卓司提供）

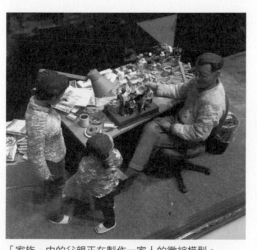

「家族」中的父親正在製作一家人的微縮模型。
（山田卓司提供）

生不喜歡做大型建築物，他認為那會搶走人物的情感和互動。小學時，山田先生就對「哥吉拉」情有獨鍾，二〇一六年上映的電影「正宗哥吉拉」，短短一個月內山田先生就看了十八次。從他這一系列的作品中，可以看到「活靈活現的哥吉拉」。大師曾調侃地說，美國的「酷斯拉」電影拍得很爛，那是完全不懂日本哥吉拉精神的拍法。

二〇一七年的八月，我又去了濱松，學弟樊成彬希望透過我邀請山田先生來台灣擔任十月份的「第二屆Freedom盃」場景組的評審。我向山田先生提出邀約後三天，他很慨然地答應了我這個不情之請。消息傳回台灣後，台灣模型玩家都興奮得不得了⋯終於有機會和大師見面了。我去接機的那天，一路上和大師聊了很多，原來他昨天一整晚都沒睡好，因為他對這一趟台灣之旅有著那麼一丁點的不安和期待。然而當他看到我準時現身接機時，總算才鬆了一口氣。六年前「台灣Hobby Japan」開幕時，山田先生曾幫他們做了一件「士林夜市」當作紀念。這件作品也首次安排在第二屆「Freedom盃」亮相，讓台灣的民眾一睹風采。

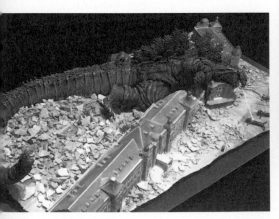

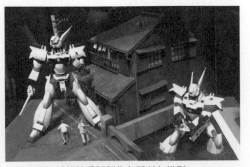

山田先生曾受雜誌委託製作各種科幻模型。
（山田卓司提供）
◀哥吉拉系列製作得非常生動。

二〇一七年，電視台正在專訪山田先生，我在旁同步口譯。
攝影：Taiwankengo。

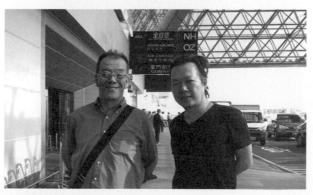
和山田先生聊了一個下午，收穫非常多。

比賽結束隔天，我送山田先生到機場。

在我烏來的「十三月藝廊」裡，我和山田先生聊了一個下午，他說了句讓我印象深刻的話：「手是會思考的，它比大腦和眼睛先意識到物件的做法。」多麼感同身受！在製作微縮時，經常還沒想到接下來物件該怎麼做，我的右手卻已經蠢蠢欲動，它「已經知道」要用什麼材料了。那天，我獨占了山田大師一天的時間，從大師身上學到了很多觀念和技巧，這是多麼寶貴的一天啊！

跟荒木智（Satoshi Araki）學「擬真」

二〇一五年九月，我被荒木智先生放在網路的一張照片「小林メカトロ商会」（小林維修店鋪）所騙後（以為是真實的場景，囧），隨後就展開了這趟微縮創作的不歸路。照片裡所擺設的鋼彈和瓦力、R2D2我再熟悉不過了，但怎麼會有這麼龐大的機器人呢？機器人和昭和時期老房屋的組合，美得讓我在電腦前看了好久。後來才知道是微縮模型作品，讓我驚豔不已，這件作品打破了袖珍模型的刻板印象：原來模型也可以這樣玩。深受感動之下，當年十一月我做了自己的第一件作品「大阪燒肉」。

二〇一六年八月得知荒木智先生在日本「富山新川文化中心」要開個展，展出的作品多達五十多件，也是歷年來展出最多件的一次，我不假思索三天後立馬飛到這個鄉下地方，就為了能近距離欣賞自己偶像的作品。荒木先生曾在臉書社團看過我的燒肉店作品，對我還有印象，因此很高興我飛了二四八三公里，就是為了特別來看他的展覽。

追求作品擬真度的荒木智先生。
（荒木智提供）

荒木先生常以一圓硬幣當作比例尺，因此在日本又被稱為「一圓模型情景師」。母親在他幼稚園時，就教導他作「箱庭遊戲」，自此就迷上了場景。當時的特攝大師圓谷英二導演的一系列「哥吉拉」、「鹹蛋超人」等電影，令人震撼，也影響了他後來的創作。國中時期的荒木，開始玩起微縮模型。荒木先生的正職身分是家電設計師，其他時間則化身為「情景師 Araki」，專注在自己的微縮世界裡。二〇一五年，他離開待了二十多年的職場，正式投入專職的微縮情景師。

荒木先生擅長表現動漫或真實世界某個角落的場景，汽機車的鏽斑表現是他作品的一大特色。「港口的一角」讓我在現場欣賞了好久，真的很難想像他為了做出一艘擱淺的廢棄木船，在沒有適當比例的現行模型下，親自動手用紙張來製作。貓咪的鬍鬚則使用毛筆的毛來呈現。這件作品讓我領悟到運用各種材料的可能性。

「WHITE BASE 睡眠白獅」這件鋼彈維修廠的作品，

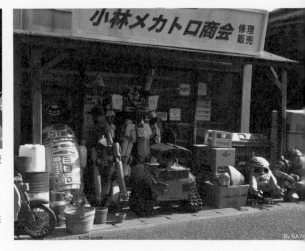

荒木先生小時候玩過「箱庭遊戲」，自此愛上場景製作。（荒木智提供）

➤曾經騙到我的「小林メカトロ商会」（小林維修店鋪）微縮作品。（荒木智提供）

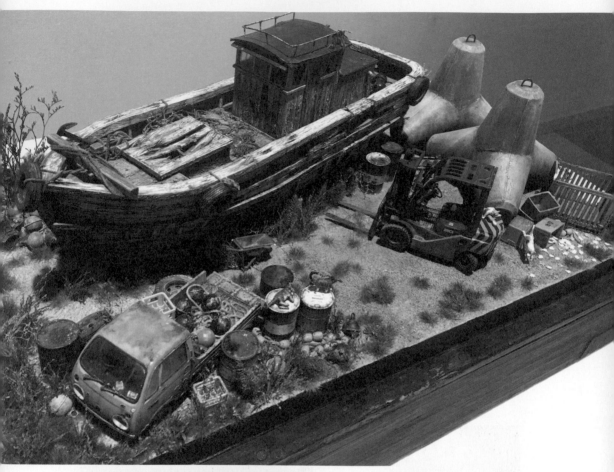

「港口的一角」的廢棄木船，是荒木先生親手用紙張製作出來的，質感和木頭完全一樣。
（荒木智提供）

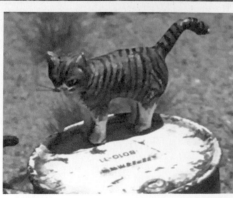

◄使用毛筆的毛做成貓咪的鬍鬚。這件作品讓我領悟到運用各種材料的可能性。
（荒木智提供）

荒木先生則放了一台自動販賣機，維修人員在工作中總是有喝飲料的需求吧。荒木先生擅長把自己帶入場景裡，以生活在其中的人的角度，想像場景中的各種可能性。荒木先生的作品講究真實性，他認為做場景最重要的就是想像力，要想到其他人可能會忽略的細節。

「GOTHAM CITY」這件作品裡可以看到很多的細節：雜亂的電線、小到不行的易開罐、隨意塗鴉的街景和垃圾等等，擬真度之高，令人咋舌，不愧是荒木先生四年前的成名代表作品。他也是少數會在部落格分享技法的大師之一。

除了細膩度外，荒木先生也特別重視攝影的手法，借助自然光活化場景的靈魂。我在富山和他暢談了一個多小時，得到了很多寶貴的心得。這是我第一次參觀微縮展，只有現場欣賞作品，才會發現它比照片更令人感動。在告別富山前，我和荒木智先生在我最喜歡的作品「小林維修店鋪」前合照。

以場景中人物的需求出發，荒木先生在「WHITE BASE睡眠白獅」放了一台紅色的自動販賣機。（荒木智提供）

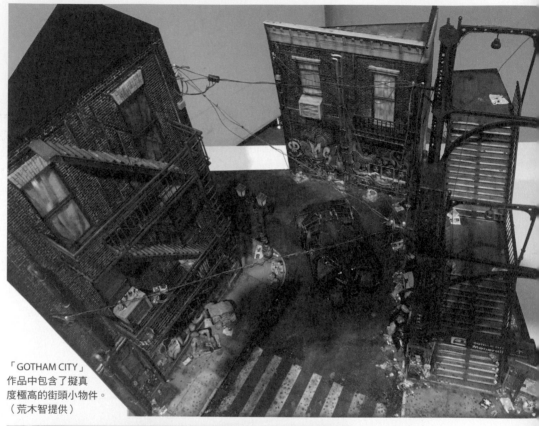

「GOTHAM CITY」
作品中包含了擬真
度極高的街頭小物件。
（荒木智提供）

和荒木智先生在我最
喜歡的作品「小林維
修店鋪」前合照。

跟松葉俊一（Shunichi Matsuba）學「精度」

親手製作的微縮物件到底可以做到什麼樣的精度？

要製作 1:24 的水龍頭已經很困難了，更何況是極小的 1:150。就我親眼見過的作品當中，就只有松葉先生辦得到。再小的物件在他手上都能維妙維肖呈現出來。

兩年前剛迷上微縮時，我試著在臉書上搜尋厲害的人物，赫然發現這位北海道出身的大師。松葉先生在日本有「神之手」的號稱，這幾年專做 1:150 的建築物微縮，即使有市售的鐵道N規套件可用，他還是堅持自己製作，任何物件都親手製作，其精密度是細到會讓人崩潰的程度。照理說，比例越大的物件越好表現細緻度，比例越小的做出來都會假假的，但在松葉先生的作品裡完全沒有這個問題。二〇一二年他開始製作家鄉「函館」系列的建築物作品，令人驚訝的是，把手中的微縮建築物和真實場景合照後，完全沒有違和感。以食指作為比例尺，就可以得知屋外一堆工具的細緻程度。

二〇一四年十二月，他開始著手製作「小樽」舊公寓，很難想像的是，這件作品直到三年後的今天始終還沒有完成，他預計二〇一八年六月完工，前後共四十三個月。松葉先生非比尋常的耐

擅長製作極小比例微縮的松葉俊一先生。（松葉俊一提供）

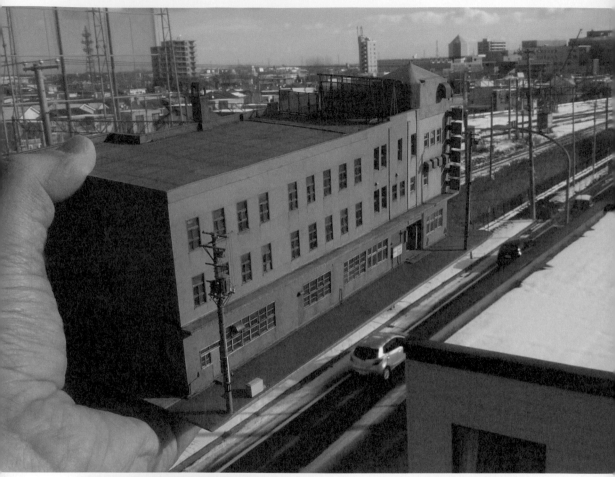

松葉先生製作的和洋折衷木造建築
「函館」，如果不說，或許沒人會
發現這是微縮模型吧！
（松葉俊一提供）

◀這些小工具細緻度驚人。
（松葉俊一提供）

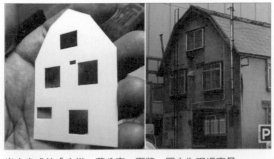

尚未完成的「小樽」舊公寓一面牆。圖右為現場實景。
（松葉俊一提供）

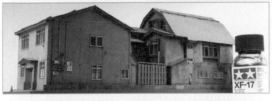

「小樽」已經製作了三年，預計於二〇一八年六月完工。
（松葉俊一提供）

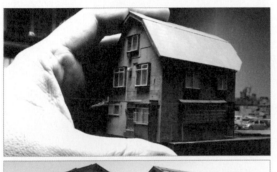

讓人讚嘆的精細度。（圖左）水桶是以 0.08mm 厚的鋁箔製
成，（圖右）牆上的管線是以直徑 0.06mm 和 0.1mm 的銅線
彎曲成形。（松葉俊一提供）

心、觀察力，以及高超的手藝，怎能不讓人敬佩呢？這般的慢工細活，難怪會被中國網民形容為「只能拿國寶翠玉白菜挑戰他的作品了！」看看這驚人的水桶和電錶，就能知道松葉先生的手作精密度已經到達了何種變態的地步！

松葉先生親和力十足，常常在臉書上分享他的製作方法，並且附有英、日文的解說，我在早期入門時受益良多。每當我在臉書問他細節與做法時，他都不藏私地分享。松葉先生的主業是軟體開發，或許是因為 IT 產業的關係，讓他可以掌控如此極端的細節吧。他之前也做過其他較大比例的

模型，但這幾年都專注在1:150的微縮製作。喜歡吉他的他，謙虛地自稱自己是「素人模型製作、吉他演奏者」兩個身分。

為了親眼看到松葉先生的作品，我也下了重本。二〇一七年二月，我向公司各同事宣布，當年就去北海道員工旅遊！團費雖然比東京、大阪貴上許多，但能讓工作夥伴有個不一樣的旅遊，且能一睹大師作品的機會，我也欣然花下去了。三月的北海道仍然下著雪，松葉先生也邀請當地十多位模型玩家一起出席這場「漢克來日宴會」。晚宴中，每個人都帶了一件小作品交流，當我近距離看到松葉先生的「函館」時，很後悔沒有帶放大鏡來欣賞，真的很難想像那顆水龍頭居然只1.4mm大小，細緻入微，叫人讚嘆。「小樽／函館」老建築物都是當地珍貴的文化遺產，只憑著幾張照片就能復原它的樣貌，絕對不是一件簡單的事。要說這是博物館等級的神作，也不為過。

當晚除了吃喝、作品交流外，我也感受到北海道「模友」的熱情與活力，就在第二攤的音樂酒吧中，我不捨地一一跟大家告別。

在吃喝和作品交流中，深深感受到北海道「模友」的熱情與活力。

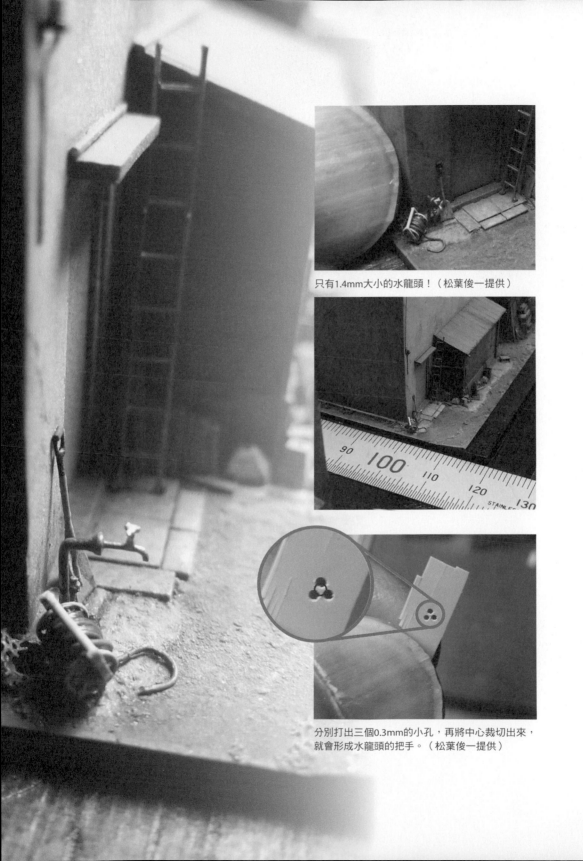

只有1.4mm大小的水龍頭！（松葉俊一提供）

分別打出三個0.3mm的小孔，再將中心裁切出來，
就會形成水龍頭的把手。（松葉俊一提供）

認識漢克

愛做夢、愛幻想的孩童時期

小時候自從懂得「思考」以來，我總是有想像不完的問題：路的盡頭是哪邊？是山嗎？那山的另一頭又是什麼？天空有多高？天空的盡頭是一道牆嗎？這道牆的另一邊又是什麼？我出生在一個宗教家庭，從出生吃素食吃到現在。因此對人生的疑惑也特別多。為什麼外面的人要吃肉？為什麼我會誕生在這裡？人死後又會去哪裡？睡覺前，我總是兩眼張開胡思亂想，直到五、六歲時，父親說人要閉著眼睛才會睡著，我才懂得要閉上雙眼，然而還是繼續思索著那些想也想不透的問題。長大後我還是很愛思考，養成天天藉由酒精入睡的習慣。

小時候的我。

小學三年級我第一次帶便當，原本是一件很新鮮的事，但卻是夢魘的開始。因為我是素食者，和同學的便當一起蒸熱後，肉味常讓我受不了，看見他們便當裡一堆的肉，也會讓我不舒服，同學還嘲笑我怎麼天天都在吃「植物」。後來母親跟學校申請，讓我中午可以回家吃飯，即使來回要走上三公里的路程，我還是開開心心回家吃母親做的飯菜。

因為左眼先天弱視加上遠視的關係，我看東西都是模糊的，但隱隱約約可以看到遠方的東西。至於右眼，因為從小長時間看漫畫，小時候就近視了，只能看清楚很近的東西。當時我以為老天爺給每一個人的眼睛，都是一隻看近，一隻看遠。國中一年級時，姑姑驚覺我的眼睛和一般人不一樣，帶我去看醫生才發現問題。

我不愛念書，也討厭上體育課，最期待的就是美術課。我特別喜歡畫機器人、外星人、鬼怪等等，和

164

從小我就很喜歡畫機器人。

一般小孩所喜歡的東西不同。其他的科目，在課堂上我大多是在看漫畫、睡覺，再不然就是在課本上亂塗鴉。每天下課後，我都會先去漫畫書店報到，直到吃晚飯時間才乖乖回家。任何題材的漫畫我都看（包括少女漫畫），漫畫書名、人物名字和內容，我背得比課本還要熟。

母親送給我的第一個撲滿，至今我還留著。如今看著美麗的鏽斑，我一直思考如何把這個別具意義的撲滿做成懷舊的場景。小時候，我存起來的零用錢大多花在模型和漫畫上，晚上做模型，睡覺前則躲在棉被裡用手電筒看漫畫。我喜歡臨摹日本漫畫，當時看不懂日文，就填入自己設計的對白。在流行武俠劇的年代，班上的同學都成了我漫畫裡的主角。十三歲時我「出版」了一本《祕圖之爭》，封底國立編譯館的審定字號和熊先舉館長的署名，就可以看出我的「模仿癖」了。

母親送我的撲滿，如今帶著歲月的痕跡了，另有一番味道。

因小時候看不懂日文，臨摹日本漫畫後，
我會填上自己設計的對白。

不被環境制約的童年期是最有想像力的，這些和一般人不太一樣的生活習慣和想法，深深影響到成年後的我。如今，我常試著回憶那些天馬行空的想法，希望未來可以呈現在我的作品裡。

我不壞，只是很皮

在小學時，兩個哥哥一直都是我模仿的對象，他們喜歡的事物，我也會跟著去玩。例如看漫畫、聽音樂、做模型，甚至到當時被大家視為不良場所的撞球場玩，就連穿著打扮的方式。也深受他們的影響。國中時，學校的標準服裝是白襯衫、短褲、黑皮鞋、黑襪、三分頭，到了我身上就變成了米黃襯衫、馬褲、白襪、白色布鞋，頭髮則是能多長就留多長。我也會盡量躲掉體育課和升降旗典禮，可以說天天都在過著躲訓導主任的日子。到了復興商工也一樣，只是變成躲教官。

十三歲時我「出版」了一本《祕圖之爭》。

國中時，也因為奇裝異服又不愛念書，班導對我不太友善，常常約談我父母。我最不喜歡化學課，搞不懂背化學元素表是為了什麼？我的志向又不是要當化學家。因此化學課本被我畫了滿滿的塗鴉，化學老師還曾在課堂上對我大發雷霆說：「鄭鴻展，如果你考得上復興美工我就幫你出學費！」為了爭一口氣，我開始學習素描水彩。當時唯一關心過我的，就只有心理輔導室的老師，她曾對我說：「你就好好地畫畫，老師相信你長大後一定會很有出息的。」這是我國中時聽過最勵志的話了。

因為愛玩，我常和同學、鄰居半夜在外面溜達、玩樂，有時就聊聊宇宙、外星人、百慕達、天堂地獄等無解的話題，直到天快亮才回家睡覺。我家附近有一攤賣西瓜的，打烊後西瓜還是放在外頭，高中聯考前一天，我和四個朋友為了舒緩壓力，就帶著水果刀且「借騎」鄰居的機車，每個人各A了一顆大西瓜，跑到公園開心大吃。之後騎去撞球場的途中被警察抓個正著，來不及逃掉的三個人（包括我）就在警察局的牢籠裡過了一夜。我也因此無法參加隔天的高中聯考，變成了同學口耳相傳的「拒絕聯考的小子」。當時我的罪名是攜帶刀械和贓車，十八歲以前，要受為期三年的保護管束。

雖然趕不上聯考，但所幸復興商工美工科是獨立招生，我還可以報考，後來也順利考上。在復興商工的三年，我也沒有好好畫畫，成績普通，老師給我的升級評語是「投機取巧」，開玩笑來說，可以看得出他有先見之明，似乎預見我總有一天會走上微縮這條路，做微縮確實需要一點小聰

明，以及一雙靈巧的手。

因為保護管束的關係，我每個月都要到台北的少年法庭報到，也參加過少年法庭辦的活動。我曾看過一百多個不良少年聚集在廁所抽菸打架的奇景，至今還是印象深刻。這些經歷讓我很容易適應成年社會的任何怪現象，甚至後來在日本留學也很快就融入當地社會。

無所不學的人生

復興商工畢業後，我先是工作了幾個月，幾位要好的同學都在補習班準備報考大學美術系。聽說考上大學後還可以繼續玩四年，衝著這一點，雖然比同學晚了三個月報名補習班，但我還是跟父母表明報考大學的「決心」。我開始用七個月的時間把高中三年的課程全部念完，晚上還去補習班學素描、水彩、國畫、書法，常常一天睡不到四個小

老師給我的評語「投機取巧」。

在復興商工念書時因「頭髮不合規定」收到記過通知單。

時。放榜後，很不幸的，只差七分我就能考上大學美術系。因為我眼睛視差太大，不用服兵役，於是決定去日本留學。留學期間雖然很愛玩，但也很認真學習日文和繪畫，第三年順利通過「日本語一級檢定測驗」。

因為考大學時大量閱讀書籍，加上後來留日的經驗，開啟了我的好奇心，回國後我越來越喜歡看書學習新東西，國文、歷史、地理、哲學、宗教、玄學、科學等各類書籍，已經塞滿我的書櫃。對中文字特別有興趣，了解一個字的形成可以得到很多知識，並且了解古人的智慧。把歷史上重要的文明古國都看完是我有生之年的夢想。

對公司及自己的承諾

「物外不遷」是日本江戶時代後期曹洞宗的出家人，能詩、能畫、能武，有「拳骨和尚」的別號，是我在日本念書時很喜歡的一位僧侶。二十八歲我創業時，就以「物外不遷」作為工作室的名稱，意味著「不同於他人風格的設計精神」。在工作上對於插畫、平面廣告、印刷、空間設計的通曉，全都運用到我的微縮創作裡了。

創業初期，我接了不少報社和雜誌社的插畫工作，進入電腦時代後，我也進入了平面設計領域，開始接印刷出版的業務，那幾年我幾乎天天加班熬夜，睡在公司。我是個百分百的加班狂，一年裡除了過年和員工旅遊那幾天外，我六日幾乎沒有休息過，周六加班是為了把這一個禮拜未完

170

成的工作做完，周日加班則是要擬定未來一周所有的工作計畫。雖然這樣工作很辛苦，但因為喜歡思考，我一直是個樂在工作的人。

四十一歲那年景氣不好，恰好朋友問我要不要接空間的案子，即使當時不懂空間，但為了讓公司多賺點錢，我還是裝懂把這個案子給接了，於是就進入了室內設計的時期。一開始的兩年並不輕鬆，有時客戶預算不夠，我自己也常常要去工地幫忙挑磚、撕壁紙、打掃，甚至洗廁所。我喜歡工業風和仿舊的質感，幾年後漸漸做出了自己的風格。為了紀念曾經辛苦過的歲月時光，我特此做了一件名為「向工人致敬」的作品。

創作微縮以後，有些朋友對我的過去

「物外不遷」是我很喜歡的一位僧侶，我的公司也以此命名。這幅書法是十五年前我在中國重慶一個叫磁器口的地方，請一位老先生寫給我留念的。

產生好奇而上網搜尋，卻完全找不到關於我的微縮資歷只有兩年的事實。其實二十年來的工作經驗對我的微縮創作有很大的助益。在創作微縮時，平面設計和印刷知識可以應用在書本、海報、紙箱、包裝等各類紙製品上；室內設計則讓我在空間架構和各種材質運用有更多的想像；繪畫則讓我可以如同美術、詩畫般呈現整體造型。孩童時代的胡思幻想、獨特思維，都出現在我的場景裡。我的作品大多不喜歡放入人物，「人的味道」是要靠觀賞者自己「嗅出來」的。

因為太熱愛微縮，我一改以往「全年無休」的工作態度，變成「周休三日」，但即使如此，我一樣沒有休息的時間，只是把以前一半的工作時間和下班後的休閒時間都拿來做微縮。平常日我一天可以做四個小時，假日我則會投入十個小時左右。一年後，我跟公司所有的夥伴宣布：「接下來我會在微縮創作投入更多，我會把自己一半的工作交接給各位，三年內我會讓全世界認同我的作品。」很慶幸，半年後發表「宅男的房間」，讓很多人認識了我。但我不能自滿，因為和其他微縮玩家和大師比起來，我足足晚了二十多年才起步，需要花更多的時間研究和學習不同的呈現方式。

年輕時，曾經對自己約定五十歲後要投入宗教服務人群，明年即將邁入五十歲的我，將一改以前的所有想法，我將用自己的餘生投入微小的世界裡，讓更多人了解微縮、進入微縮的世界，直到我的雙眼看不到為止。

172

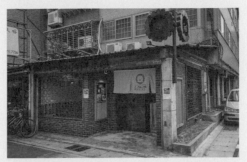

這件「向工人致敬」的作品截稿前還未完成。這家店是我從事室內設計至今最喜歡的一家,因此以微縮的方式還原當時施工的場景。

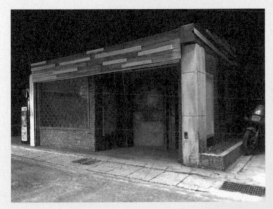

我以1:24的比例製作「向工人致敬」。

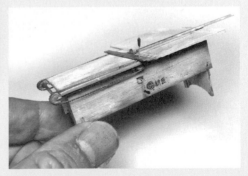

微縮模型雙料冠軍的創作小世界

Hank的感人回憶、有趣發想，以及驚人技巧

作　　者	Hank Cheng（鄭鴻展）
執 行 長	陳蕙慧
主　　編	劉偉嘉
排　　版	謝宜欣
校　　對	魏秋綢
封　　面	戴瑞甯
行銷總監	李逸文
行銷主任	吳孟儒
社　　長	郭重興
發行人兼 出版總監	曾大福
出　　版	木馬文化事業股份有限公司
發　　行	遠足文化事業股份有限公司
地　　址	231 新北市新店區民權路108之4號8樓
電　　話	02-22181417
傳　　真	02-22180727
Email	service@bookrep.com.tw
郵撥帳號	19588272木馬文化事業股份有限公司
客服專線	0800221029
法律顧問	華陽國際專利商標事務所　蘇文生律師
印　　刷	成陽印刷股份有限公司
初　　版	2018年5月
初版四刷	2020年2月
定　　價	360元

有著作權‧翻印必究

歡迎團體訂購，另有優惠，請洽業務部 (02)22181-1417分機1124、1135

國家圖書館出版品預行編目 (CIP) 資料

微縮模型雙料冠軍的創作小世界：Hank的感人回憶、有趣發想，以及驚人技巧／
鄭鴻展著. -- 初版. -- 新北市：木馬文化出版：遠足文化發行, 2018.05
　　面；　公分. --（木馬藝術；23）
　ISBN　978-986-359-526-7（平裝）
1. 模型 2. 工藝美術
999　　　　　　　　　　　　　　　　　　　　107006082